An Analysis of the Techniques of
Modern Meticulous Heavy Color Painting

现代工笔重彩画
技法解析

于 理⊙著

清华大学出版社
北 京

图书在版编目（CIP）数据

现代工笔重彩画技法解析 / 于理著. —北京：清华大学出版社，2024.3
ISBN 978-7-302-65692-0

Ⅰ. ①现⋯ Ⅱ. ①于⋯ Ⅲ. ①工笔重彩—国画技法 Ⅳ. ①J212.1

中国国家版本馆CIP数据核字（2024）第051116号

责任编辑： 宋丹青
封面设计： 傅瑞学
责任校对： 王凤芝
责任印制： 沈　露

出版发行： 清华大学出版社
　　　　　　网　　　　址：https://www.tup.com.cn，https://www.wqxuetang.com
　　　　　　地　　　　址：北京清华大学学研大厦A座　　邮　　编：100084
　　　　　　社　总　机：010-83470000　　　　　　邮　　购：010-62786544
　　　　　　投稿与读者服务：010-62776969，c-service@tup.tsinghua.edu.cn
　　　　　　质量反馈：010-62772015，zhiliang@tup.tsinghua.edu.cn
印　装　者： 小森印刷（北京）有限公司
经　　销： 全国新华书店
开　　本： 210mm×285mm　　**印　张：** 10.75　　**字　数：** 194千字
版　　次： 2024年5月第1版　　　　　　**印　次：** 2024年5月第1次印刷
定　　价： 89.00元

产品编号：100515-01

本书出版获"广州美术学院中国画学院岭南画学科研与创作平台"项目资助

（项目编号：20PTD51）

序

中国工笔重彩画有着辉煌的艺术传统，从魏晋时期到元代，在大量的石窟壁画、寺观壁画、绢本和纸本作品中都可以感受到中国工笔重彩画的艺术魅力及中国文化的包容性。今天的中国工笔重彩画，在继承传统工笔重彩画基本技法的基础上，吸收了西洋画、日本画等有益的内容，极大地丰富了中国工笔重彩画的内涵。我国高校的工笔画教学中，重彩工笔画是一门将工笔基础课程与工笔创作课程进行衔接的重要的必修课程：一方面将工笔基础进一步夯实，学习更多的、更丰富的工笔画技法；另一方面，为工笔创作打下了一个坚实的技法基础。

于理老师主导的工笔重彩画教学，立足中国传统工笔画艺术精神，以临摹为主要方式重点研究唐宋工笔画的艺术特色和技法。重彩工笔画是其中的主干课程，其在技法方面的研究与探索，有效地将临摹所得的技法系统进行归纳和整理，运用到学生们的写生和创作中去。在学习传统的方法和策略上，我们"必须坚持守正创新"（引自习近平：《高举中国特色社会主义伟大旗帜 为全面建设社会主义现代化国家而团结奋斗——在中国共产党第二十次全国代表大会上的报告》）。"守正"在文化上就是要坚持对优秀传统文化的守护和传承，同时在艺术创作上要"创新"，要与时俱进，新方法、新观念要适应社会新的发展需要。于理老师和她所带领的团队是"守正创新"思想的践行者。

工笔重彩画技法作为一种绘画方法的系统，是经过缜密的系统思维以及严谨的图像分析、制作细节分析构成的，本书很好地体现了这一点，也是新意所在，虽然在内容上比较集中于工笔人物画教学，但对于中国画教学都是十分有启发的。不仅对于高校中国画教学、工笔画教学，还包括对于专业画家、广大的工笔画爱好者，本书都是一位良师益友。

陈朋

2023 年 7 月 26 日

前言

中国文化有着深厚的历史渊源，在中国画领域里，我们继承了很多优秀的传统，除思想和审美层面之外还包括技术层面。我们以包容的姿态融合了很多外来文化和新鲜事物，我们的认知变得立体多元，新观念、新材料的拓展应用为工笔画带来的变化尤为突出。时光荏苒，我们还将在工笔画发展进程中不断地反思和总结。

绘画创作的基本出发点在于思想情感的表达。无论怎样的情感，若要将其转换成绘画语言，掌握技法是必不可少的，尤其是工笔重彩画对材料技法有更多的诉求。

本书试图在已有的绘画实践经验中归纳总结，从材料、技法角度探讨由传统而来的中国工笔重彩画中产生的新课题，如新材料及与其相对应的新技法与现代日本画、西洋绘画的关联，从而在不胜枚举的案例中梳理出较为清晰的脉络。作为美术院校的教师，我希望借此机会补充教学中的每一个知识点并进一步建立完善的教学系统；作为画家，我更加希望以此书作为起点，助力学生们的艺术天赋有更广阔的展现空间。

课程介绍

于理

2023 年 7 月 20 日

目录

第 4 章　工笔重彩课稿示范

后记

致谢

第1章

The change and principle of meticulous heavy color painting

工笔重彩画变革与原理

同一张画作仅用淡彩渲染和增加了重彩之后效果有什么不同之处？

由此引发出现代工笔画概念和方法的思考和总结。

1.1 现代工笔重彩画发展现状

　　开阔的视野必然会使中国画原有的观念和秩序受到不同程度的冲击，我在全国美展的展览现场经常听到这样的质疑："这还是中国画么？"有趣的是，在东京，日本画院的展览同样也会听到类似的声音："这还是日本画么？"不管怎样，中国工笔重彩画现在的总体面貌，确实很大程度上受到了其他种类绘画的影响和冲击，不断变革成为不可阻挡的趋势。

　　尽管我们在探索工笔重彩画的过程中常常习惯性地回溯和反思，但它的面貌仍然出现了两个明显的转变：第一个是造型方面的转变；第二个是色彩运用的转变。受第二次世界大战后现代日本画发展的影响，近 20 年来，中国工笔画相对于20 世纪八九十年代来讲，无论从观念、审美、技法还是装裱形式都出现了新的面貌，在重彩技法方面也进行着迅速的更新。

这还是日本画吗？

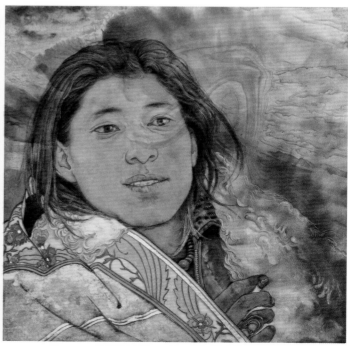

这还是中国画吗？

1.2　传统工笔重彩画技法原理

早期绘画作品默默地讲述着很多很多的故事，有天马行空的传说，也有五花八门的历史事件，还有耳熟能详的先贤帝王、公侯将相。绘画承担着"成教化助人伦"的社会责任。无论是早期的帛画、壁画，还是后来的案上绘画都无意中流露出一种求真本能。尽管以现在的眼光看来，技术相对朴拙。

南朝时期，谢赫在《古画品录》中提出六法，其观点在中国画实践技法和理论上都影响深远。唐代张彦远的《历代名画记》中记述："昔谢赫云：画有六法：一曰气韵生动，二曰骨法用笔，三曰应物象形，四曰随类赋彩，五曰经营位置，六曰传移模写。"其中"应物象形"是指描绘对象的真实性，工笔画的手段恰好比较符合这种对客观真实性表达的诉求。我们不难发现，文学对于绘画的描述也喜欢用"栩栩如生、惟妙惟肖、丝毫毕现"来赞美"逼真、精微"——可以说"求真"是人类最朴素的原初观念。"随类赋彩"也是写实主义的色彩观，指的是按照对象的样子来表现颜色，比如自然界的青山绿水、红花绿叶，鸟兽的皮毛花色，人类的粉色肌肤，服饰的流光溢彩基本遵循写实的原则，因此我们可以把"随类赋彩"归纳成表现固有色的方法论。

人们很早就开始使用天然的重彩颜色。被黄土尘封千年的秦始皇兵马俑刚发掘出土时，其色鲜亮惊艳世人，在随泥土剥落的色彩中我们还可以看到鲜艳的朱砂、石黄和青金石的颜色；众所周知的敦煌莫高窟，坐落在塔克拉玛干大沙漠的克孜尔石窟中的壁画，如今颜色依旧艳丽夺目。自唐宋以来，案上绘画重彩运用技法逐渐成熟，我们通过对《虢国夫人游春图》的临摹研究，可以从细节上分析一下传统重彩的运用方法：

现存最早的中国的古代绘画痕迹

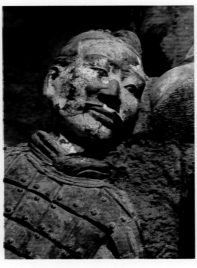

刚出土的秦始皇兵马俑

兵马俑随泥土剥落的色彩

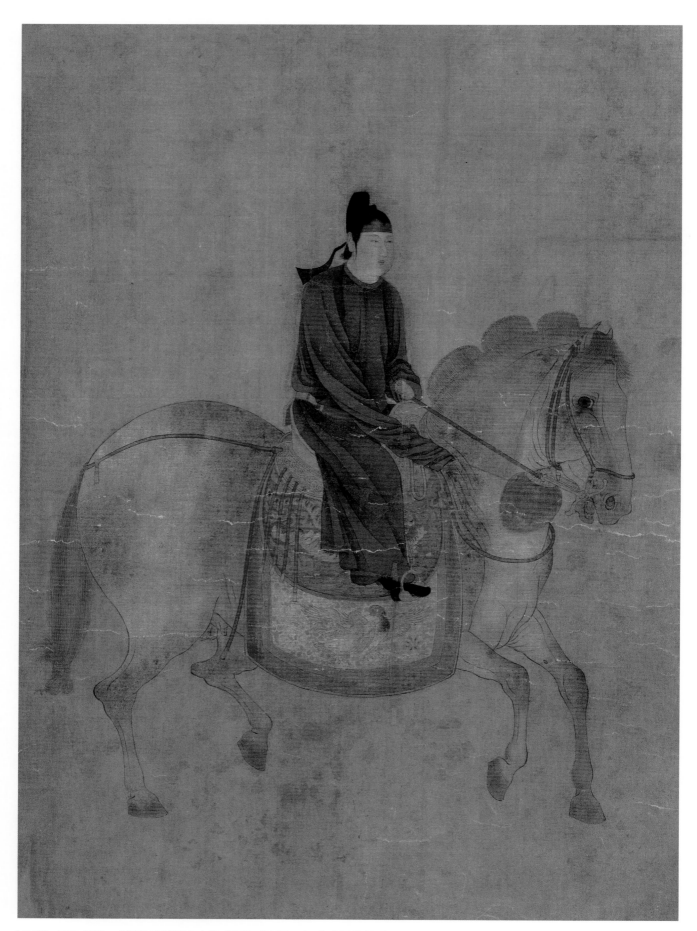

（北宋）赵佶（传）《摹张萱虢国夫人游春图》（局部） 辽宁省博物馆藏

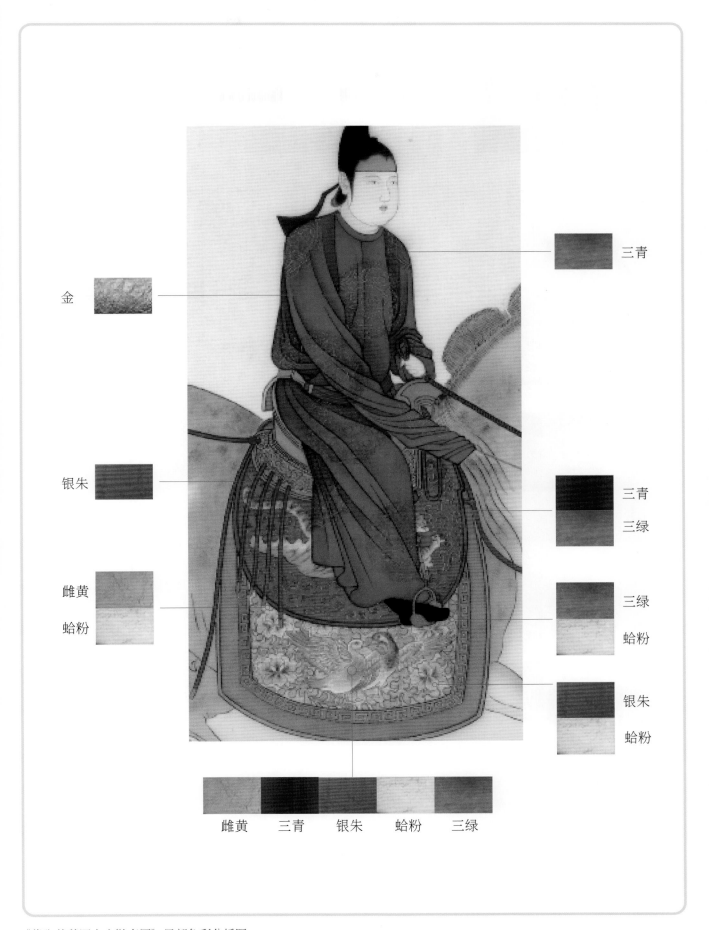

金

三青

银朱

三青
三绿

雌黄
蛤粉

三绿
蛤粉

银朱
蛤粉

雌黄　三青　银朱　蛤粉　三绿

《摹张萱虢国夫人游春图》局部色彩分析图

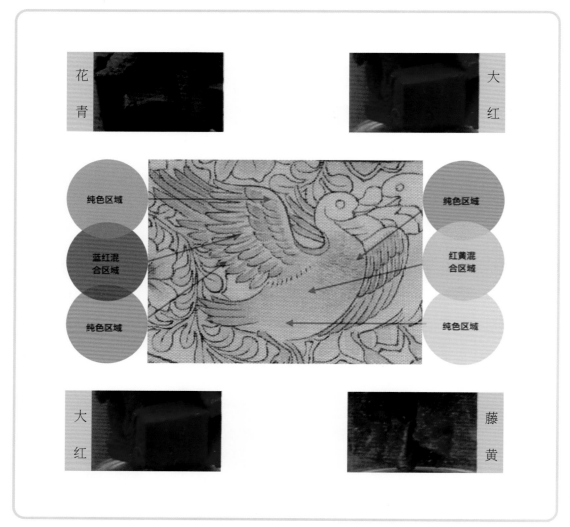

淡彩渲染分析图

　　绘制在宣纸或者绢的底材上的传统工笔重彩画，它的基本绘画步骤一般是先用墨线勾勒；再用墨色和淡彩渲染、层层叠加，染至层次丰富，染后施以重彩，重彩用得薄而不失厚重之感，颜色饱满、温润细腻。以《摹张萱虢国夫人游春图》为例：表面绚丽效果依托石色呈现，利用这些天然矿石研磨或者提炼的细腻粉末，调适量的胶水作为媒介上色。色彩渐变过渡，以均匀、含蓄为美。胸前局部还运用了描金的技法描绘花纹；马鞍用了石黄打底，描金和染金等技法共用。至宋代，工笔画发展到成熟的境界，正如我们在重彩临摹课上归纳总结的一样。当然，中国古代绘画中也包括在木板或墙面上的绘画，而这些绘画的勾线程序有可能被放在染色之后，但基本依照"有线有色"原则呈现最终效果——这应该是得到共识的古典工笔画原初的基本方法。

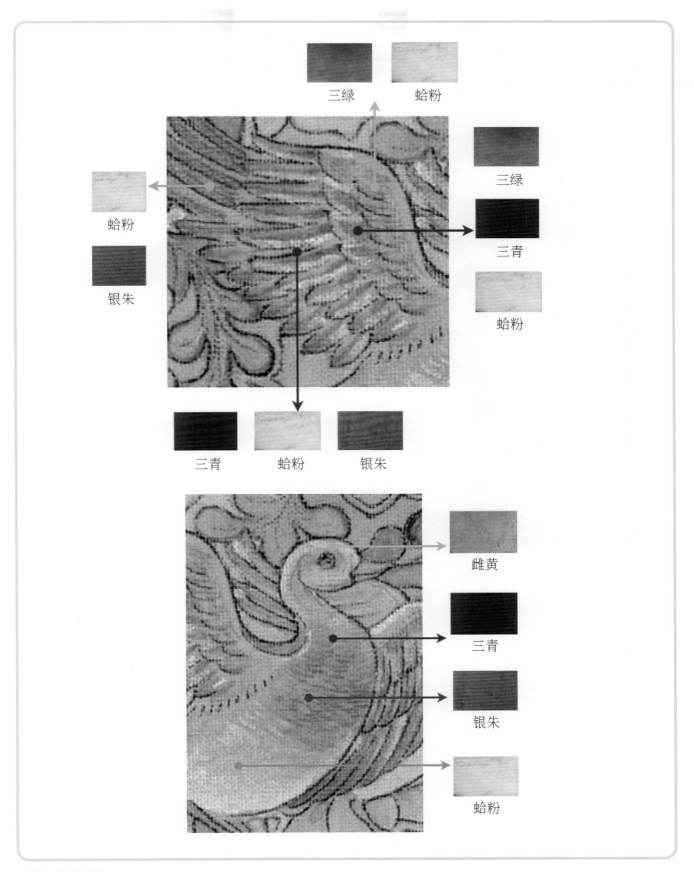

三绿　蛤粉

三绿

三青

蛤粉

蛤粉

银朱

三青　蛤粉　银朱

雌黄

三青

银朱

蛤粉

重彩渲染分析图

1.3 现代工笔重彩画技法原理

现代工笔重彩画技法并非横空出世之物，而是传统技法的延续，加上材质发展和文化融合等多重因素的影响。它的变化主要体现在色调观念和层次方法的延展。现代日本画跟现代中国画具有一定的同源性，例如材质上的密切关联。下面笔者将拿材质作类比，归纳出现代中国工笔重彩画变革的几个主要方面。

1.3.1 粗颗粒颜料的应用

红珊瑚颗粒用四十倍放大镜观察到的作品表面

相对于古典绘画，现代中国工笔重彩画绘制过程中会运用一定分量的粗颗粒颜料，使得画面在光线映照之下，比起淡彩渲染色泽更加美好。如上图所示，用高倍放大镜观察天然红珊瑚珠链的颜色，可以看见饱和度不均匀的不规则的红色颗粒，晶莹剔透、交相辉映。粗颗粒颜料有天然的，也有人造的，它的使用是现代工笔重彩画的重要特征之一。

1.3.2 白粉的应用

现代日本在画材研制方面独领风骚，新技术加上新的艺术观念使现代日本画脱胎换骨，形成全新的艺术特色，同时也被中国工笔重彩画借鉴。

白粉在日本，过去被称为"胡粉"，有铅白和贝壳白之分，它一方面可以作为白色颜料，另一方面也可以作为打底材料。现在用作白色颜

颜料"白粉"

料的材质更多，如方解石、水晶末，和一些浅色的黏土，它们在色彩倾向、感光度、折射度上都有区别。这些现代白粉材质，也传至中国，成为现代中国工笔重彩画的常用材质。

在中国古代，立粉是常见技法，即用粉状物质堆出立体的触感，如宋代画院花鸟画中用来点花蕊，或表现眼睛质感的技法。欧洲古典绘画也有白粉"厚堆法"，多数用于珠宝首饰的描绘。先做出厚度，然后利用颜色调油的薄画法，渲染出通透的质感和精致的细节。

时至今日，"立粉法"依旧是工笔重彩画中的常见技法，并且增添了新的材质：即可以灵活运用直接调色立粉或者撞色立粉的做法，还可以运用立德粉、粗颗粒颜料、云母等材质来厚堆。

显然，立粉法使画面产生触感和更为丰富和厚重的材质美感，成为现代工笔重彩画的新特色。

贴金箔

1.3.3 金属箔的应用

现代日本画中金属箔加工技术做得很细致，金、银、铜、铂、铝等金属箔种类繁多。利用特殊制法可以使金属箔色彩更丰富微妙，比如，银箔可以用硫黄加热加速氧化的办法，使它变黄、变绿、变紫、变棕，还有直接烧制好固定颜色的银箔，不同的颜色按照量化标准命名为"玉虫箔""黑箔"等，铝箔更可以被加工成鲜艳多彩模样。金属箔可以贴在表面也可以作打底用，打底时可以做成不规则形状，随意叠加贴成高低不平的样子，后续再加工。金属箔做底可以像一面镜子，使上面的颜色呈现美妙的质感。以绢为底材的作品也可以将金属箔贴于背面衬托。

中国画近些年也不乏贴箔的绘画制作，甚至成为工笔画的新风尚，在用法和表现方面开辟了新的空间。

1.3.4　色调观念

前文提到"随类赋彩"是写实主义的色彩观，表现固有色的方法论。

在中国古代绘画里，我们几乎找不到色调和色彩冷暖意识的存在。色彩凭借直观的美感搭配，画面多处留白。而现代日本画和中国现代工笔重彩画都出现了色彩和色调的观念，很多作品先做基调底色，再进行绘画。运用色彩冷暖原理进行上色——这是一个突出的变化。

1.3.5　分层叠加的非直接画法

现代工笔重彩画相对古代而言略厚一点，因为运用了新的材质和综合的画法，以及与其相适应的强韧底材、相对新颖的装裱方式等。色彩通过分层画法，相互透叠显现，质感丰富。这种拆解再组合的观念和方式颠覆了既往对色彩的理解和画法，利用透叠关系获得丰富的色彩效果和质感享受。非直接的显色方法是现代工笔重彩画的核心技法。

2008年我在东京买了一本日本画家田渕俊夫所著的《田渕俊夫京都を描く·感動を表現する日本画の技法》，画家在书里描绘了京都十二个月的样子和每幅作品的制作过程，笔者经反复学习，获益良多。下文分享其中一幅作品的制作过程，从中解读现代日本画综合材质的分层叠加技法。

作品《瀬音》描绘的是日本京都有名的避暑胜地——贵船，山涧中有一家川床料理店，店家将纳凉床置于河床之上，食客边享受美食，边倾听溪水湍流的声音。画面是浑然一体的绿色调子，细读里面的绿色包含了丰富的层次细节，变化微妙、郁郁葱葱、虚实掩映，仿佛可以嗅到芳草树木的气息。

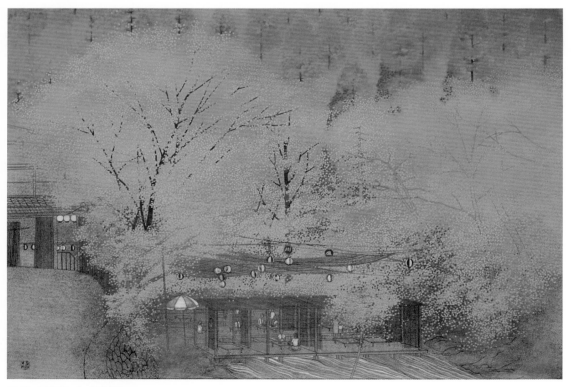

［日］田渕俊夫《瀬音》

案例分析

　　由此步骤，我们见到的绿色层次细腻、表面质感丰富的作品中蕴含了若干个制作程序，笔者尝试给大家做一个分析示意图，拆解一下绿色中到底有多少个分层。

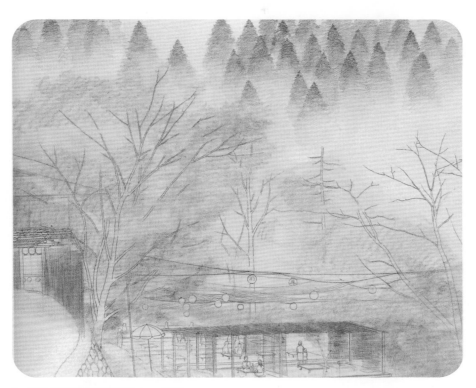

1.将铅笔稿拓稿至麻纸上，勾线

2.用白绿色铺一个整体色调

3. 杉树的部分用粗颗粒颜料——7 号烧绿青画出一定厚度，以备贴箔；下方的位置，用洒金的方法洒黑箔，表达出雾气朦胧的氛围

4. 贴箔

5. 打磨

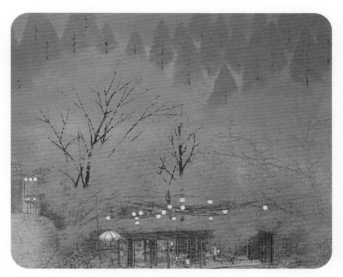

6. 树枝用墨渲染，绿色部分分别用不同号数的白绿，绿分染、青点染和罩染，反复调整出虚实感

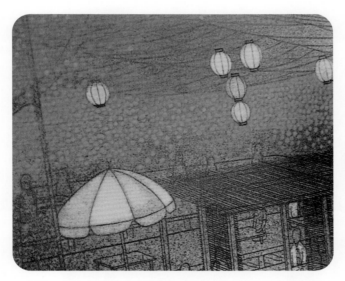

7. 灯笼、伞和人的部分用胡粉打个底，溪水用胡粉刻画细节

8. 在蛤粉的面上用银朱色细致刻画

《濑音》局部制作工序如下：

1. 白绿

2. 7 号烧绿青

3. 贴铂金箔

4. 打磨有箔的位置

5. 箔和粗颗粒颜料相嵌的效果

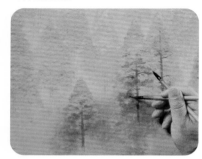

6. 用墨勾树干

7. 11 号绿青

8. 9 号绿青

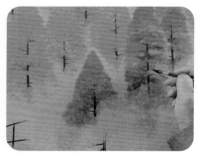

9. 7 号绿青

10. 淡胶矾后 9 号绿青罩染

11. 8 号烧绿青局部渲染

12. 11 号 12 号绿青点染前景叶子

13. 9 号烧绿青点染

14. 10 号绿青整体调整

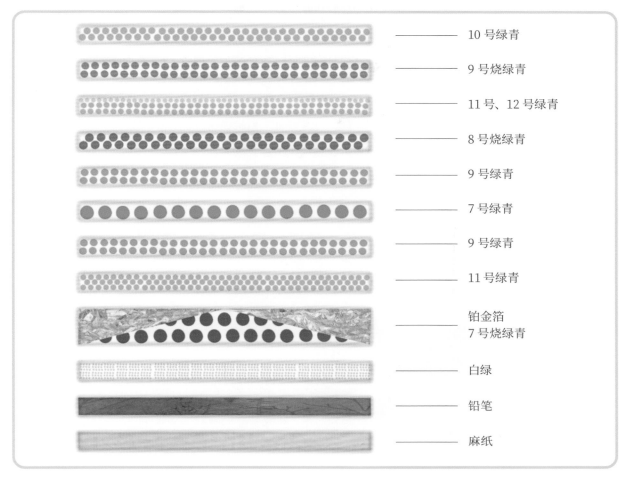

10 号绿青

9 号烧绿青

11 号、12 号绿青

8 号烧绿青

9 号绿青

7 号绿青

9 号绿青

11 号绿青

铂金箔
7 号烧绿青

白绿

铅笔

麻纸

《濑音》十二个层次示意图

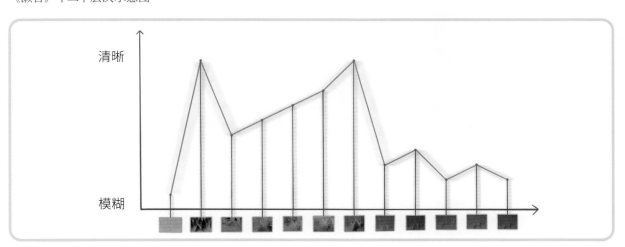

画面清晰度变化示意图

依据自己的描述分析，他使用了贴箔、撒金、喷色和渲染等技法。杉树的绿色至少用了 12 个层次，先后使用过白绿；7 号、8 号、9 号烧绿青；11 号，9 号、7 号，11 号，12 号和 10 号的绿青的叠加。画面的虚实关系在过程中不断调整置换，把现代日本画材料技法体现得淋漓尽致。

管中窥豹，可见一斑。

第2章

Analysis of the method of heavy color materials

重彩材料方法解析

现代工笔画逐渐开始使用粗颗粒颜料。"二战"之后，现代日本画研发和运用了粗颗粒颜料，并应运而生出新的技法和观念——这是一项重大的革新，使它与古代中国画的面貌风格拉开了距离。传统的中国画石色，基本以色彩饱和以及颗粒细为上乘，西方古典油画颜料也是使用细腻颗粒的矿物作为颜料。因此，粗颗粒颜料的研发，一方面是使其区别于其他画种颜料的独到特色；另一个方面是扩充了可用做颜料的材质，各色岩石、宝石、土、釉彩皆可以为色；更重要的是增加了纯天然以外的人工石色，这些含有科技成分的人工石色，发色稳定、选择多样、价格便宜，很好地填补了自然造物的空白。

　　粗颗粒颜料的应用，开创了色彩运用的新思路，新的颜料制造技术为现代工笔画的进步做了美好的铺垫。

　　让我们从颜料说起。

2.1 中国画颜料的概念和分类

马利牌中国画颜料

我们先从认识马利牌颜料开始，它跟其他的水彩画颜料或水粉画颜料的区别在哪里？为什么把它叫作中国画颜料？

因为它的颜色名称：三绿、三青、花青、赭石、朱砂、朱磦，这种名称在水彩、水粉油画颜色里面都没有。这些都是我们中国画颜料的独有名称。它们之所以叫中国画颜料，是因为它们是一种代用品，它代替了什么东西呢？

颜料是什么？可以定义为：媒介加有色颗粒。中国画的颜料就是有色的颗粒加上胶。

中国画的媒介是胶。一位台湾的老师跟我说过，他们把中国画和日本画都称为"胶彩画"，因为中国画跟日本画的媒介是一样的，都用'胶'作为媒介。我们曾经也把现代日本画称为"岩彩画"，现在把它定义为"综合材料"——这都是以材质命名。同样道理：媒介是丙烯的叫"丙烯画"，媒介是鸡蛋液的叫"蛋彩画"，媒介是亚麻仁油的叫"油画"。

重点来了，看看"颗粒"是什么，它是怎样的状态？

显微镜下放大 500 倍后，我们能看到中国画颜料的颗粒是不均匀的、不规则的。日本画颜料的表面晶莹剔透，当它达到一定厚度的时候就会互相折射，我们的眼睛可以感受到交相辉映的光泽。如果采用薄画法，是出不了这种明显效果的。

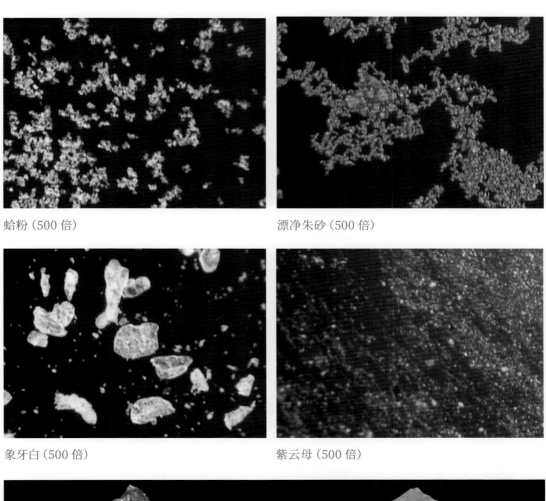

蛤粉（500 倍）　　　　　　　　　　漂净朱砂（500 倍）

象牙白（500 倍）　　　　　　　　　紫云母（500 倍）

日本画颜料表面三维图像（图片由桥本宏安提供）

日本画颜料表面（图片由桥本宏安提供）

现代重彩颜料用 100 倍放大镜观察的效果：

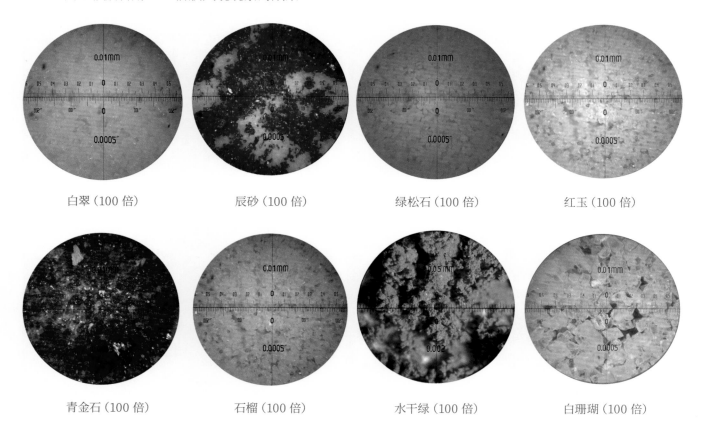

白翠（100 倍）　　辰砂（100 倍）　　绿松石（100 倍）　　红玉（100 倍）

青金石（100 倍）　　石榴（100 倍）　　水干绿（100 倍）　　白珊瑚（100 倍）

作为色彩的承载物质，不同属性的颗粒会产生不同视觉效果。在日本这种"颗粒"也被称为"体质"。体质的性状区别是颜料分类的依据。重彩颜色是有体质的颜料，多数是无机物，比如石头矿物质、玻璃、土壤矿物质等。天然的石青、石绿、石黄、赭石、辰砂，人工合成的银朱、铅白，还有金属箔都属于传统的无机颜料。现代的颜料增加了很多种类，它们是根据日本的技术开发出来的新岩矿物颜料、合成色素、准天然颜料、水干颜料、闪光颜料，云母颜料等，有机颜料含有碳的成分，有的也可以做成有体质的重彩颜料，比如动物的身上的物质。蛤粉、胡粉、珊瑚粉都可以做成颜料。

另外，宝石也可以被作为颜料使用，如碧玉、紫云、红玉、红玛瑙和绿玛瑙等，宝石本身透光，颜色比较浅，色彩饱和度不如前面所说的常规的石色，但是可以增加质感上的效果。

彩色的宝石

　　淡彩颜料是水性颜料，几乎看不见颗粒，是一种极细的、无"体质"的染料。淡彩颜料里有植物染料，如花青、藤黄，动物染料，如胭脂；化学染料如洋红、大红等。

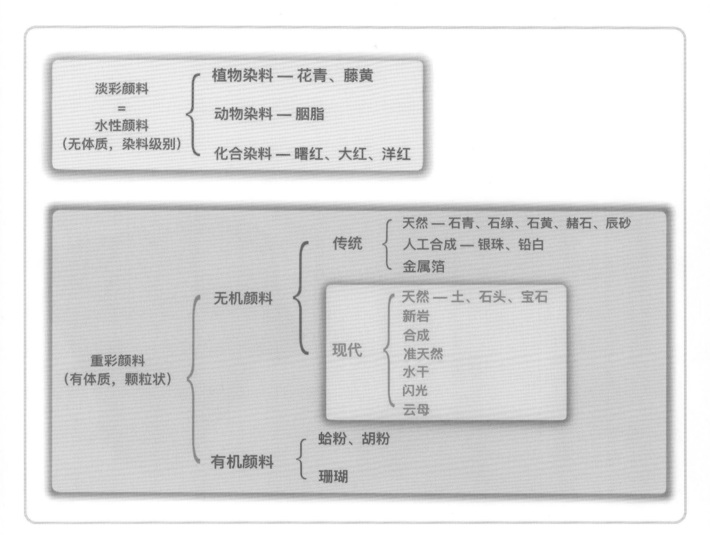

颜料的分类图

2.2　传统中国重彩画颜料

　　传统的重彩颜料有两类：一类是天然矿石，采回来，通过粉碎、研磨，然后再分级；分级的方法有很多种，现在采用的是用定量目数的滤网过滤的方法。另一类是天然矿产品，是经过化学处理而成的化工颜料，如银朱、铅白。

　　古代山水画中的"青绿"指的是冷色系的蓝绿色，分大青绿、小青绿、金碧青绿；"浅绛"指的是暖色系中的红色或赭石色。这些都是中国画中使用重彩色的传统。

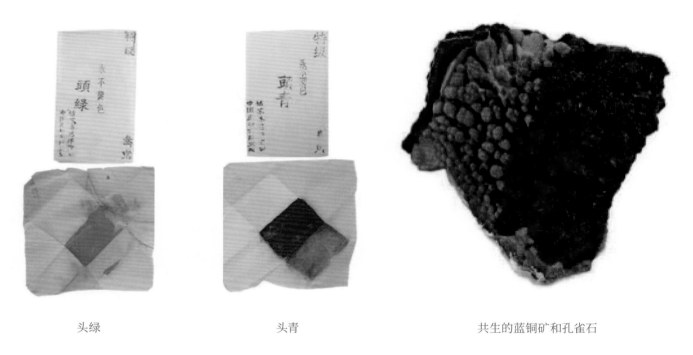

头绿　　　　　　　　　　　头青　　　　　　　　　　共生的蓝铜矿和孔雀石

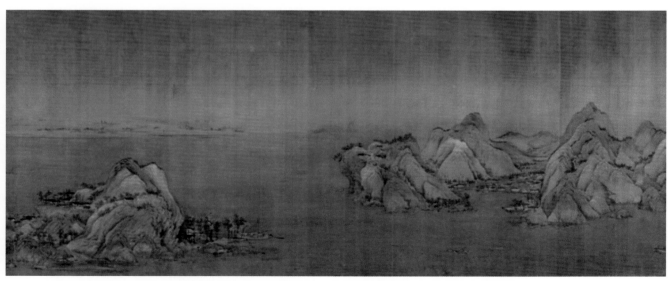

（北宋）王希孟《千里江山图》（局部）　故宫博物院藏

2.2.1　冷色系

石青，顾名思义，就是石头做成的青色。在古代中国的文字语境中，"青"的意思很广，它泛指冷色系，有时候是蓝色，比如"青天"，有时候又是绿色，比如"青草"。尽管蓝和绿的界线有些模糊，然而在中国画里却是泾渭分明，石青就是蓝色、石绿就是绿色。

1. 蓝铜矿和孔雀石。常规用到的石青是蓝铜矿，它是含铜的碳酸盐矿物。孔雀石通常与蓝铜矿共生，是翠绿色的，用来做石绿，可以看到晶莹剔透的色泽。我国主要产地在广东阳春、湖北大冶和江西西北。石青和石绿依颗粒粗细分为头青、二青、三青、四青，头绿、二绿、三绿、四绿，在颜色理论上即指由深至浅变化。

2. 青金石。青金石的蓝色有别于蓝铜矿——偏紫是它的色相特征。由于矿石中含有硫化铁（硫铁矿）嵌体，金光闪闪，由此而得名。不同级别的石料做成的青金石颜料色彩倾向略有不同。有的青金石也含有方解石或其他的物质，颜色稍淡一点甚至偏绿。顶级的青金石也叫作"群青"，颜色像是青藏高原白云衬托下的晴朗天空。该颜料多用于佛教寺庙装饰，所以又叫"佛青"，佛教称它为碧琉璃；由于伊朗、阿富汗盛产青金石，又俗称"回回青"。青金石因产地不同，分子结构和色调也稍有差异。敦煌莫高窟壁画及塑像就大量运用了青金石。它也经常被制成宝石首饰佩戴，清朝官员顶戴上的顶珠很多都是青金石制成的。现在仍受到很多文玩爱好者追捧。

蓝铜矿和孔雀石共生的矿石

头青、二青、三青、四青

青金石

用放大镜观察到的青金石颜料粉末

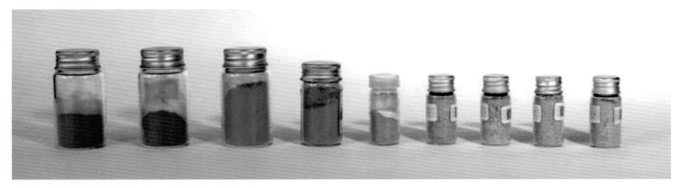

不同纯度的硝颜料粉末

　　平时笔者喜欢收集一些不同颜色的石头，观察到不同的青金石，颜色也有一些差别并含有杂质。日本女子美术大学的桥本弘安先生是专门研究颜料的老师，经常在实验室里粉碎石头给学生们做讲解，制成的颜料也会赠送给学生，笔者即从他的实验室里得到好几款青金石。日本的颜料会明确地区分群青和青金石，价格也有很大差距。在中国，偶尔也能买到一些不常见的颜料，有一次通过一个厂家买了几款灰蓝色，实际上它们的原材料都是青金石，因石料纯度不高使其颜色看起来不是那么蓝，而是一种高级灰色，因此它被标注为"青金灰"而不是"青金石"。这种天然的灰色成分很难量化生产，不能批量订制，可遇而不可求。

　　3. 松石。松石也叫作"绿松石"，是一种含水的铜铝酸盐类矿物，颜色不定，有偏绿的，也有偏蓝的，甚至还有浅黄、浅灰色，有的表面布有不规则的铁线。最初认识绿松石是见到藏族人把它做成首饰佩戴。偏蓝的偏绿的都有，蓝绿辉映，渗透出一种神秘的感觉。

　　笔者在日本买过两款天然绿松石做的颜料，呈现一种淡淡的湖水蓝色，偶尔用它来表现珠宝的光泽，甚是好看。有趣的是它的标签上用日文片假名标注"トルコ石"（译为"土耳其石"），然而土耳其并不产绿松石，后来查了一下资料，原来是因古代波斯产的绿松石经土耳其运进欧洲而得名，英文名 Turquoise，日文直接采纳英文读音，就叫作"土耳其石"了。

不同色彩倾向的松石　　　　　　　　　　　　　　　　　　　　绿松石颜料粉末

2.2.2　暖色系

1. 朱砂。朱砂也叫丹朱，由天然的辰砂研磨制成。朱砂的主要成分是硫化汞，和朱磦、银朱是同属性的颜料。

2. 朱磦。如果将朱砂粉末兑入胶水搅动，颜色会在沉淀的过程中分层，颗粒细的在上层，颗粒粗的在下层，呈现出不同的颜色。上面颜色微黄的一层叫作朱磦，下面偏紫就是朱砂——这是一种叫作"上澄"的分层手段，石青、石绿、赭石这样的重彩颜色也都可以上澄。"上澄"是以前做颜料的常用分级手段，利用它上细下粗的特性，由于没有数据量化，每一批做出来都会有差别，是比较感性的分级方法。

3. 银朱。银朱是人工合成的硫化汞，制作过程中因成分比例不同、温度不同会产生色相的微妙区别。古代炼丹术炼的就是银朱。银朱里的硫会使银箔迅速氧化，据说也会使含铅类颜料变黑。

4. 赭石。赭石是氧化物类矿物刚玉族赤铁矿，主含三氧化二铁，现在也可以人工合成。朱土也是赭石的一种，颜色偏红。

笔者试过把赭石上澄，分开两碟不同的颜色，用表面的那层赭石渲染，大家都以为我画时用的是朱磦颜色，其实它是赭石最表面的那一层。

于理《在水之湄》2000 年　课稿

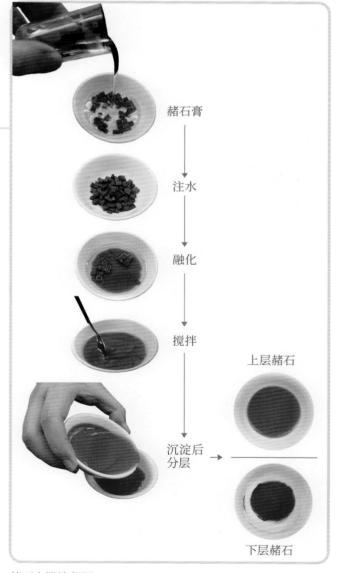

赭石膏

注水

融化

搅拌

沉淀后分层

上层赭石

下层赭石

赭石上澄流程图

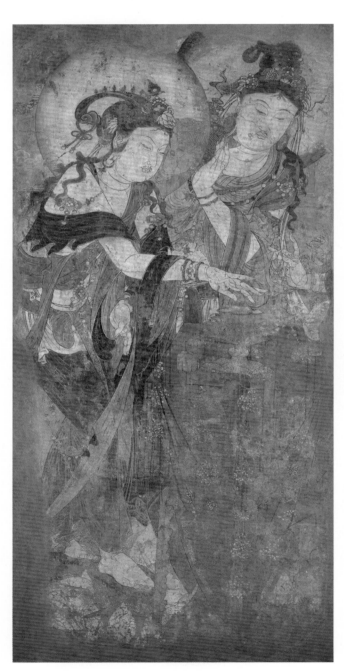

丹增的画室 唐卡制作过程

5. 丹。丹也叫铅丹，成分是氧化铅，颜色相当饱和，偏橘红。古代壁画中常用它和朱砂一起渲染并用，做成红和橘红两个层次；唐卡上也经常使用。铅丹有可能氧化成灰褐色或者灰色，《菩萨焚香图》的褐色部分很可能就是铅丹的变色，如果作为还原临摹，可以用丹色表达，尽管看起来比较刺眼。

（五代）佚名 《菩萨焚香图》 175.26cm×90.17cm
美国纳尔逊·阿特金斯艺术博物馆藏

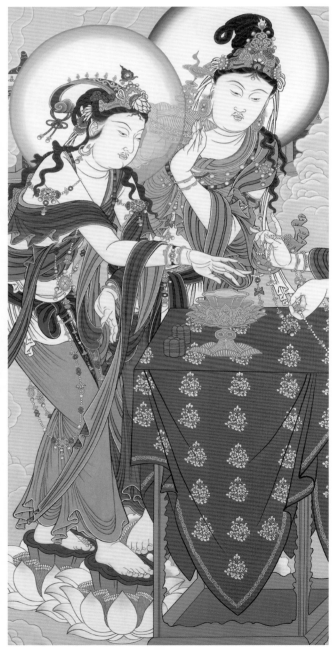

文哲 《菩萨焚香图》 还原临摹

2.2.3　黄色系

石黄是统称，包括雄黄和雌黄。雄黄颜色偏橘红色一点，也叫黄金石、鸡冠石。雌黄偏冷一点，颜色最冷的通常会被标注为"石黄"。它之所以会呈现出不同的颜色，是因为化学分子会有一点点区别。值得提醒的是，雄黄、雌黄虽然颜色明艳，但是它们的化学成分很活泼，因此容易变色，用的时候不妨找人工合成、新岩等类似颜料代替，会比较稳妥。

雄黄　　　　　　　雌黄

此外还有各种黄土，成分主要是氧化铁，有的含有硅酸盐。它们颗粒很细，有偏红的和偏黄的，采集自不同的地方，颜色变化微妙而丰富。

2.2.4　白色系

白色系颜料一览表

名称	性质	成分	色相	特点	早期用途	使用年代
白土（白垩土）	天然无机矿物	碳酸钙$CaCO_3$	冷白	覆盖性强,不变色、不褪色，原料易得	粉饰墙壁，用作白色颜料和壁画底色	原始社会至秦、汉
白土（高岭土）		铝硅酸盐$Al_2O_3 \cdot 2SiO_2 \cdot 2H_2O$	白	洁白细腻，良好的可塑性和耐火性	陶瓷胎土	
铅粉	人造无机化合物	碱式碳酸铅$2PbCO_3 \cdot Pb(OH)_2$	白	性质不稳定，日久返黑，不可与朱砂混合，易变黑	绘画、壁画、化妆品（唐）	魏晋南北朝
蛤粉（墨灰）	天然无机化合物	主要为氧化钙、碳酸钙	暖白	性质稳定、经久不衰、洁白柔和，是白色颜料中品质最好的，常用于绢纸上绘画	装饰墙壁、封固墓室四周、药用、绘画	春秋已使用，宋代代替白土
石膏	天然无机矿物	硫酸钙$CaSO_4$	白色/含杂质时显黄、红色	稳定、方便、易得	克孜尔石窟壁画大量使用	西夏、宋、元、明
滑石	天然无机矿物	$3MgO \cdot 4SiO_2 \cdot H_2O$	白色/各种浅色	稳定优良	白色颜料，敦煌石窟多使用	十六国、魏至北周、隋、唐、五代
水晶末（石英）	天然无机矿物	二氧化硅SiO_2	无色/乳白色	性质稳定、油脂光泽	白色颜料，做肌理或混合打底使用	十六国、魏至北周、隋、唐、五代
云母	天然无机矿物	铝硅酸盐	无色透明或浅色	化学性能稳定，有丝绸、珍珠般光泽	加入颜料，增加光泽	隋、唐、五代、明
钛白	人工合成有机颜料	二氧化钛	偏暖	高遮盖力	白色颜料	现代
锌白	人工合成有机颜料	氧化锌	偏冷	遮盖力稍弱、透明性强	白色颜料	现代

1. 铅白。铅白由碱性碳酸铅组成，古希腊和古罗马在公元前400年已有关于使用铅白的记载。从波斯传入，古代妇女用铅白来做妆粉，"洗尽铅华"就源于此。铅白特别细白，覆盖力强。日本古代把铅白也称为胡粉，后来胡粉则特指贝壳做的胡粉了。

2. 蛤粉。蛤粉由风化的贝壳制成，性质很稳定。目前来看几百年前的作品，有蛤粉的地方颜色的发色最好；很多古画尽管命纸已经老化变成黄褐色了，但是衬托了蛤粉的地方依然鲜亮。这说明蛤粉确实是一个相对稳定的物质，它的成分是碳酸钙，与日本的胡粉属于同一种物质。

3. 白云母。白云母是现代常用的颜料，古代不常用，它很透明，色相不明显，灰色居多，也可以被归为白色系，成分是以钾为主的硅酸盐。云母原石是一层一层透明亮闪闪的石头。它的色相取决于化学分子式最前面的那个字母。它也可以用来处理作为工笔画底材的纸和绢。

此外，现代的白色颜料还有水晶末（石英）和方解石。

铅原矿

牡蛎壳

2.2.5　金属材料

　　金属是传统的绘画材料，既可以作为底材，也可以作为颜料使用。把黄金敲打成片，可以做金箔；把金箔磨碎成金泥，可以染色勾勒。到了现代，品种更加丰富，除了金、银以外，铂金、铜、铝等金属都可以磨成泥。它们都有金属的光泽，在一定光线的照耀下，熠熠生辉，使用的时候可以根据需要来选择颜色。在金属中，黄金是最稳定的。黄色的金属有很多种，铜就是比较接近金色的黄色。

天然铜矿　　　　　　　　　　　　　　金箔

　　黄金有抗氧化、抗潮湿、耐腐蚀、不会发霉、不被虫咬等优点。常言道"真金不怕火来炼"，其他的金属几乎都经不起火烧，火一烧就变色了，就算是不用火烧，时间一长也会氧化，失去原有的色泽。当然，变色也是一种美。银、铜、铝都可以通过氧化手段变色，变了颜色就丰富了金属箔颜色的种类，变色的不可知性也是金属箔的魅力之一。有一些金属箔的制作技法运用了反应或者是加热的方式，促使金属箔的氧化和变化。时间和热度不同会产生不同的效果，经常令人意想不到，扑朔迷离。在日本就可以买到五彩缤纷的亲和箔和彩虹箔。

　　金箔是用纯金打制成的，因为纯金有着很好的可塑性和延伸性，平均厚度可以达到 0.12μm。一克纯金可以捶成 $0.5m^2$ 大小，可想而知它有多么薄。银箔、铝箔、锡箔虽然也可以锤炼得极薄，但是最薄的还是金箔。金箔的特点是色泽金黄、光亮柔软、轻如鸿毛、薄如蝉翼。金箔也有很多品种，按照纯度分"九九金""九八金""九二金""七四金"等。"九九金"的颜色发红，金的成色最好、纯度最高；而"七四金"的颜色就比较冷。

　　金子被锤炼成比纸还薄的东西之后就极难伺候了，那可是一个公主的脾气。仅仅把它取出来再粘到作品上，就需要极大耐心和熟练的技巧，稍微不留意就会弄得一团糟，无法再次展开。

2.3 现代日本画颜料和现代中国画颜料的关联

随着改革开放后国际文化交流的日益频繁，让我们看到了由古代中国传到日本的颜料在日本现代科技环境下发展的现状。目前中国已引进了日本颜料的制作技术，生产出了现代中国画颜料；在重彩颜料的加工技术方面，也借鉴了日本的技术和分类法。

下面让我们先来了解一下现在日本颜料的分类。

2.3.1 岩绘具

日语把"颜料"写作"绘具"，把石色颜料写作"岩绘具"。岩就是岩石，绘具就是颜料，中国称之为岩彩，"岩绘具"就等于"石色"，石色是重彩画用色的基础。

日本画用岩绘具

1.天然的岩石矿物研磨制成的颜料，最早是用孔雀石制成的石青、石绿，近年来有利用各种各样的岩石制成的颜料。

通过对甄选石头进行粉碎、研磨、滤网分级等手段，将天然岩绘具分成16种具有从粗颗粒到细颗粒的1~15番（号），乃至白号的色彩渐变。如下图所示，白番是最细的级别，颜色最浅。

岩绘具颗粒粗细变化表

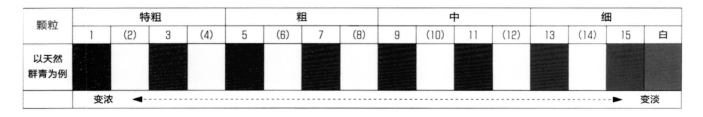

颗粒	特粗				粗				中				细			
	1	(2)	3	(4)	5	(6)	7	(8)	9	(10)	11	(12)	13	(14)	15	白
以天然群青为例																
	变浓 ◄- - - - -												- - - - -► 变淡			

除天然类别之外，以下类别均为颗粒"体质"上的创新，丰富了颜料的种类。以下类别都是根据石色颗粒的概念和特点，模仿天然石色的显色效果做出来的彩色颗粒。它依照天然色16个级别的标准分粗细和色相来制造，颜色相对稳定，价钱比较便宜。

2.准天然在方解石末、水晶末表面染上"天然色素"制成。

3.合成是将天然的水晶或方解石，加入耐光性强的染料烧制而成。与"天然"比较，由于染料只能附着在颜料粒的表面，其耐热性能弱、耐久性较差。

4.新岩类似陶瓷釉彩的物质，指含有硅酸质的矿物和具发色性的金属酸化物通过高温熔解，利用温度差使它发色并粉碎制成颜料。和天然色相比，它的颗粒比较透明，不易变色。

2.3.2　水干色

水干色不是石色，它的体质是天然的土、黏土和贝壳等。水干色通常是粉末状，颗粒非常细，只有白号的大小。

类似水干色的还有膏状颜料，如"颜彩"，它是在染料里加入阿拉伯树胶、砂糖水饴等增稠剂，颜色相对透明，类似水彩，用笔沾水直接用，之前说到的马利牌锡管装颜料也属于水干色。普通的水彩、水粉颜料都类似水干颜料，只不过锡管装颜料用的胶不一样，是化学胶，不容易变干和腐臭。

经常会有同学问我：什么牌子颜料最好，是不是贵的颜料就好呢？其实颜料只是种别和成色不同而已，无论是日本产的小碟装颜料，还是中国产的块状颜料，或者是锡管颜料。颜料的品种很多，有天然的，也有化合的。日本颜彩的色相品种多一些，名称跟中国的习惯不一样。这些颜料很细腻，使用起来非常方便，既可以用来画色稿，又可以用来渲染或做底色。

2.3.3　银朱

银朱是人工做出来的红色颜料，由水银和硫黄以一定的比例混合制成。比例不同、温度不同，能做出不同颜色的银朱，品种很多。在日本，我们可以买到多种颜色的银朱。不同于银朱呈细腻的粉末状，辰砂由天然矿石研磨而成，是天然的红色，有粗颗粒，但它们的化学分子式是一样的。黑朱则是把银朱加热之后烧黑而成。

2.3.4　胡粉

胡粉是将濑户内海产的密磷牡蛎壳风化后，研碎精制的独特的日本绘画颜料。日本画里大量地运用胡粉材料，它有着最具代表性的白色。胡粉有多种级别，最为亮白的最贵。

2.3.5　其他

还有一些其他的颜料，云母、闪光片、金属粉等。天然云母的主要成分是铝硅酸盐，分子式前面会有一个不同的成分含量，决定云母颜色的不同。天然云母粉末是灰色的，色彩鲜艳的云母则是通过染色而成的。我们可以用云母做基底色或用于增加表面质感。也有的做成仿金属色，如金泥云母，云母金和真金的区别是云母金特别的黄和亮。

2.3.6　金属材料

金和银等金属作成箔和泥就是传统日本画的材料。截金、金碧屏风画中金属材料的使用被认为是日本绘画的特色之一。现代日本画中金属箔的种类特别丰富，颜色众多，有金箔、铂金箔、银箔、铝箔、铜箔，还有不同氧化程度的箔。

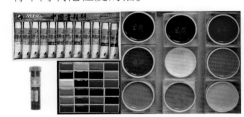
锡管装中国画颜料和日本水干色

朱

胡粉

日本颜料的标签：理解类、色、番

比如凤凰牌商标："类"就是天然的、准天然等分类；"色"是颜色的名字，如岩群青、珊瑚末、松叶绿青、象牙色……；"番"是瓶底下的号码，比如9号，中文理解为"番号"，这里指颗粒的粗细。另外还有重量的标注，（若干）克。我们买颜料的时候应主要关注"类、色、番"这三个方面。日本画颜料有16个番号，就是16个级别。同样的一个石材磨出来的颜色可以分十六个级别，最细的那一款叫作白，这个"白"字是对于粗细的描述，而不是颜色的名字。

传统中国画颜料石青、石绿也是有分级的，一号到五号，从粗到细、从头青到五青，相当于日本的12番至白番，其他的颜料基本不分级，都是最细的级别。因为中国画采用渲染的手法，画家都希望颜料尽量细。

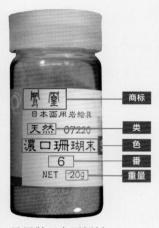

凤凰牌日本画颜料

群青的类、色、番

色	类	番	数量	
群青	天然	1~15+白	16	49
	新岩	1~15+白	16	
	合成	1~15+白	16	
	水干	白	1	

了解"类、色、番"的意义是什么？

如表：以群青为例，除了天然类之外，新岩、合成都模仿相对应号数群青的颜色，它们之间颜色相近，但成分不同。加上细腻的水干色，粗略估算可以划分为49种颜色。严格地说，成色不同价钱也不同，丰俭由人，作画时可以根据需要做出合理的选择。

现代中国画颜料多数是依照日本的标准和概念做的。以天雅套装颜料分成ABCDEF几个类别，相对应纯天然、新岩、水干、闪光、云母和含胶的矿物色，前面的字母代码就是它的分类。

总之，现代日本画颜料的研发，一方面是在传统天然颜料的基础上增加了很多种类，如准天然、合成、新岩等都是新的人造重彩色，这些新的品种扩大了我们选择的范围。另一方面是在颜料的色相种类上极大丰富，如山吹、米树、肌色、黄土等黄色系，金茶、小豆茶、柄茶、焦茶、栗皮茶、落叶茶、黑茶等茶色系；又如，鲜艳的紫色在自然界中是没有的，天然的紫云石研磨后可做成紫色颜料，人造重彩色增添了很多紫色品种如藤紫、赤紫，鸠羽、桔梗等。再一方面是在加工方法上采用加热的手段，把天然朱、石青、石绿等烧成暗灰的颜色，这让颜色在无须调和的状态下变得丰富起来。而今，这些颜色在中国都渐渐开始生产使用了。

2.4　重彩色的使用说明

大多数真正的重彩色颗粒必须调和胶之后使用，也有个别成品石色已含有轻胶。

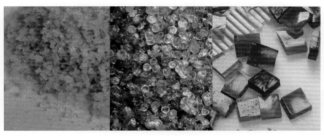

| 明胶 | 牛胶 | 鹿胶 | 三千本胶 |

明胶：用牛、马的皮、筋、骨、角制成
牛胶：即牛皮胶
鹿胶：分为鹿皮胶和鹿角胶两类
三千本胶：动物的胶原蛋白制成，用于上好的绘画作品和文物修复

2.4.1　胶

胶是中国画的媒介，它是从动物的皮或者植物的树脂中提取出来的天然黏合剂，它可以使颜色粘在绢或者是纸上，也可以用做胶矾水或贴箔的时候使用。胶分动物胶、植物胶和化工胶几种。动物胶是用猪、牛、马、羊、兔、鱼等动物的皮、筋、骨、角熬制而成的，是动物的胶原蛋白，可以应用于工业、食品业和医药业。我们平时吃的果冻、桂花糕等都含有食用明胶。

不同的胶黏性和拉力不一样，溶点、凝固点和遇到水后膨胀率也都不一样。

食用明胶的黏性相对小一点，比较柔软，溶点也低，凝结的温度比较高，耐水性差一点。十几摄氏度时它容易冻住。如兔胶，它的膨胀程度很高，需要很多水去稀释，不然就是固态的。牛胶由于耐水性较好用来画工笔画比较合适，它是颗粒状态的，由牛皮熬制而成，黏性比较大，也比较硬，溶解的温度比较高、凝结的温度比较低。日本画材店卖的鹿胶根据软硬的程度区分等级，其中的软韧鹿胶是加了一些柔韧素的。

牛胶是可以用常温水浸泡和溶解的。胶在 25 摄氏度左右可以自然融化，加热可以加速融化，但是如果温度太高，牛胶的黏合力就会减弱。切记不要用急火直接煮胶，不但煮不开，还影响性能。

溶胶的方法

把胶放到容器里，加 7～15 倍 20~30 摄氏度清水浸泡数小时后可以完全溶解。如果想更好、更快，可以放到锅里加热，水温一定要在 60 摄氏度以下，隔水焖蒸，然后搅拌，胶可彻底融化。如果胶里面还有杂质沉淀在下部，可以尝试用滤布过滤去除，或者是把胶倒出来使用，剩下的渣滓就不要了。

夏天胶比较容易变质，所以要注意分量，变质的胶黏合力会减退，发现胶有异样的臭味，就不要再使用了。作为胶矾水的胶，则需要再稀释。

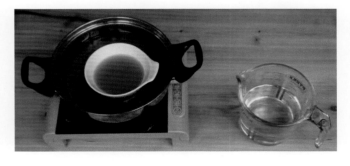

溶胶工具

2.4.2　重彩色的掺胶方法

1. 重彩颜料颗粒在使用时必须充分蘸满胶液,这样才不容易从画面中剥落。然而,过多的胶又会使颜色变深,暗淡无光。因此要注意胶的比例适当和操作的先后顺序:先用较浓的胶液融合,再加水稀释。

石色掺胶的方法

1. 把所需用量的颜料放于碟中

2. 用手指点取一点淡胶液

3. 将手指点取的胶液和颜料粉调和在一起

4. 用手指顺一个方向慢慢调合,过程中如胶液不够可用手指再点取一两滴继续调和,一次不宜加太多

5. 待颜色充分调和成糊状后,加入几滴清水稀释

6. 调胶完毕,即可使用

2. 蛤粉掺胶有别于普通石色颗粒，需要反复摔打以增加融合度。掺胶正确的蛤粉调和使用起来光润细腻，既可以渲染渐变，也可以勾勒，还可以厚堆。蛤粉使用起来需要经验，湿的时候看似不是很白，待干后却非常明亮——这是锡管装颜料不可比拟的。

蛤粉掺胶的方法

1. 把所需用量的蛤粉倒于碟中

2. 加入少量胶液于蛤粉中

3. 用手指将胶液和蛤粉调和在一起

4. 持续调合使胶液和蛤粉充分接触，慢慢揉成团子状

5. 揉成团子状的蛤粉必须不黏手、不破散，软硬度如耳垂

6. 把团子状的蛤粉在碟中摔打百次，这个过程是为了使蛤粉充分裹上胶液，用起来会更细腻

7. 将蛤粉团压成饼状，倒入热水或再加热

8. 放置片刻，水凉以后倒掉，这个步骤是为了去除蛤粉里面的碱性物质

9. 再加入一点淡胶液

10. 用手指慢慢把蛤粉团子顺一个方向揉开

11. 持续把所有蛤粉揉开成白色乳液状

12. 调好的蛤粉细腻柔顺，着色稳固；用不完的，可以用保鲜膜封存冷藏，保质期 4～5 日

3. 重彩色颗粒可以调和使用。以往我们被告知重彩颜色不能调和，它首先是源于古典绘画的做法，随类赋彩，蓝天用蓝色、白云用白色、叶子用绿色……这样的认知。即便是蓝色和绿色共生在同一块矿石上，在制作颜料的时候也必须严格地把他们分离出来并且用在不同的物体表现上。

而今人们对于色彩的理解进入到新的阶段。比如，印刷技术中颜色被分解成红黄蓝黑等色点，通过专用的墨盒，根据数据喷点可以做出极为丰富、仿真的效果，这也是后印象派以来色彩学科学分析印证的结果。从而可以证明，除了淡彩颜料可以通过透叠方式呈现色彩调和的效果，重彩颜料同样可以通过混色或叠加层次展现出丰富的色彩效果。

比重不同

被调和的重彩颜料和分层上色的效果有一定的区别：重彩颜料存在比重上的区别，比如银朱调和蛤粉，必定一个在上一个在下，是调和不均匀的

比重相同

两种水干色调和比重一致，很容易调和出一个专色，因为水干色是由同一种体质承载的颜色。水干蓝色和绿色，或者石青和石绿，比重基本一致，调胶融合度也很好

4. 加了胶的重彩颜料如果暂时不使用，需要去胶保存。因为胶是有机物，会腐臭并失去黏性。去胶储存需要先加入清水搅拌，待沉淀后倒掉表面清水。如此反复两遍，待干，下次使用时再掺胶使用。

5. 蛤粉如果没有变质，在保存完好的状态下可以继续使用。用之前掺一点新鲜的胶液，放到热锅里隔水焖一会，让蒸汽慢慢渗透至溶化。取出后颗粒比较粗糙，可以用绢隔着研磨片刻，渗漏到容器的蛤粉质感依然细腻如新。重新处理的蛤粉，建议加入新的胶，只做底层使用。

第3章

Introduction to the techniques of meticulous heavy color painting

工笔重彩画技法介绍

在重彩画里，古典技法可以直接沿用；现代技法或融合、延续传统，或开放借鉴。新技法是在现代颜料的发展基础上发展的。

尽管我们可以直观地把画法归纳为薄画法和厚画法，然而却很难精确定义厚薄的数值，它是一种相对的关系。顾名思义，薄画法是指颜色用得很薄，大多数是古典画法，现代也有根据个人风格创造性地发挥出一些薄的肌理效果的手段。而厚画法较有触感，因为用了新的材质所以相对厚，比如加入了粗颗粒颜料或者用立粉技法，层次丰富，但不容易做得细腻。颜色可以一步到位地厚堆，也可以分层实现。分层叠加的画法是多种技法的综合运用，也是现代工笔重彩技法的核心内容。

薄画法

此外，在技术层面，厚画法需要承受胶和石色的反复撕扯，因此需要较为平展坚韧的底材。制作过程需要先做细颗粒，再做粗颗粒，颜色颗粒附着才会比较稳固。作品完成后不能卷更不能折叠，否则会导致颜色龟裂甚至剥落。

随着各种技术的融合，工笔画技法层出不穷，很难尽数。只能归纳一些既有的概念和经验方法，希望可以给大家带来启发。

于理 《日当午》（局部）

厚画法

画面圈红的部分属于典型的厚画法：适当地掺入蛤粉、云母和带有色彩倾向的颜色，颜色调和好之后一次性完成。

3.1　基础画法

3.1.1　渲染法

　　渲染法属于传统技法，是最基础的中国画技法之一，需要达到的效果是均匀过渡。墨、淡彩和传统重彩都可以渲染。

渲染的方法

　　1. 传统细颗粒颜料渲染。先上水，再上颜色颗粒，推开至均匀渐变。

　　2. 粗颗粒颜料渲染。如果颜料分 16 个层级的粗细，12 号至白号是传统粗细的重彩颜料，11 号以下则是颗粒较粗的近现代才流行使用的颜料。粗颗粒颜料很难用真正的渲染手法，只能尽量模仿出渐变或平涂的效果。画的时候要把纸裱在板上，平放，水分稍多一点，尽量在水中拖动颜色的颗粒。粗颗粒渲染需把握水分、笔尖形状和速度。

　　3. 蛤粉的渲染。蛤粉属于白号粗细，渲染技法和细颗粒颜料的手法相似。渲染时尽量在笔有水分的时候，把蛤粉推开，再用含有少量水分的干笔刷调整，水分的掌握和用毛笔力度的轻重配合是关键。蛤粉颗粒较粗，平涂如果按照一般淡彩渲染的手法不宜均匀。胶多胶少、水分控制、用笔力度都会影响渲染的效果。

　　如果用日本的胡粉，颗粒会相对细一点，渲染好操作一些，效果也会透明一点，同时也意味着覆盖力相对弱一点。

（宋）佚名《夜合花图》（局部）原作拍摄

3.1.2 平涂法

平涂法是较早的绘画手段，是指染出很平的效果，厚薄基本上没有变化。薄画法中运用罩染的手法做出的效果也是平涂法。古代壁画中的重彩多数采取平涂的技法，具有较强的装饰效果。平涂法可以用来罩染皮肤，衬染白粉或者平涂其他颜料。

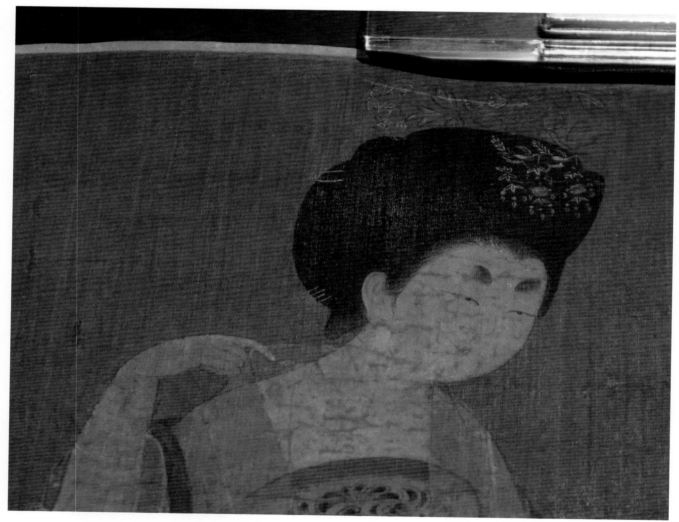

（唐）周昉 《簪花仕女图》（局部） 辽宁省博物馆藏（原作拍摄）

3.1.3　点色法

用点彩的手段进行上色，点的密度可以根据需要选择不同的手段，比如直接点、吹色喷点、撒点等。

早在 19 世纪 80 年代，欧洲继印象派之后出现了点彩派，它把色彩分析的方法运用于绘画，用点状的小笔触排列组合，通过光色规律的并置让无数小色点在视觉中混合，构成色点组成物象。这种表达方式后来运用科学的光学原理得以印证。

到了现代，科技的发展带来了更多的视觉体验，影像设备、显微镜等光学仪器、电脑图像处理技术、喷色印刷技术带来崭新视角，正在不断地刷新着人类的视觉经验和审美感知，也为我们的艺术创作带来了有益的启迪和拓展。

中国画里也经常用到点色的表现，尤其在重彩画制作手法中，我们也可以融入这些色彩原理并加入点彩的成像手段进行表现，造出美妙的肌理效果。

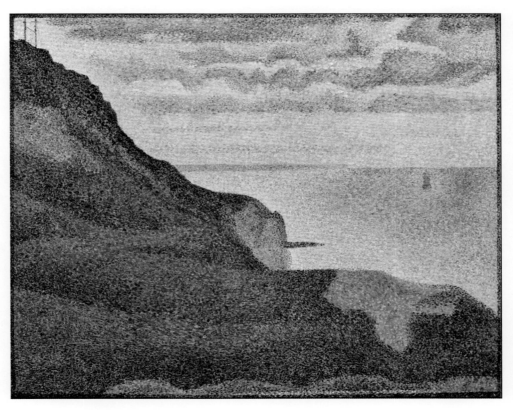

［法］修拉　《贝桑港海景》　1888 年

案例分析 1

罗寒蕾的作品《别迟到》，从小图看是墨色渲染的效果，但墨色之中隐藏着大小不一的点，产生了透气、灵动的感觉。具体做法是将人物用铜版纸遮挡后，喷上比较均匀的墨色；再根据需要，用深浅不同的墨色，以纵横交织的排线加工背景；一遍遍覆盖，直至理想效果。

点去除色彩因素之后，就会呈现肌理的意味，喷点技法也可以制造一种粗糙肌理。

罗寒蕾　《别迟到》　210cm×165cm　纸本　2011 年

罗寒蕾　《别迟到》（局部）

罗寒蕾　《别迟到》（局部）

案例分析2

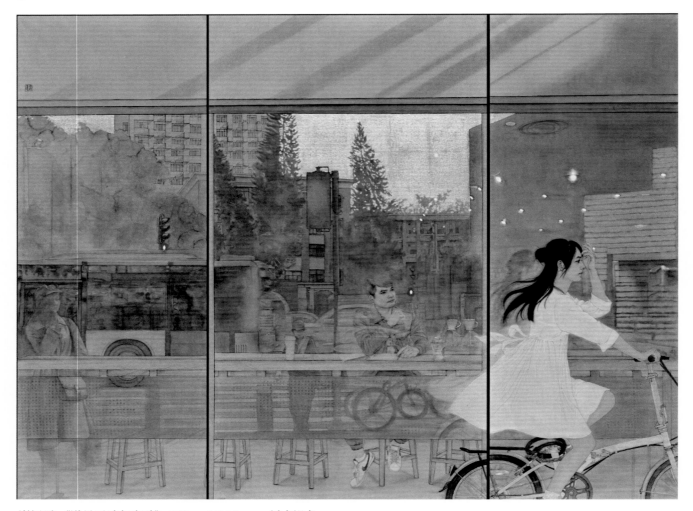

谢泽霞 《道是无晴却有晴》 180cm×144cm 纸本设色

都市里聚集着来自不同地方的各式各样的人，每个人都有不同的目标或方向。咖啡店的玻璃窗因为玻璃的透光与反光特性，窗内外的景象奇妙地出现在同一个"相框"里，如同一个荧幕，不停地播放着城市中每个人的生活故事，平凡、琐碎而真实。

谢泽霞的《道是无晴却有晴》向我们诉说着一段爱情故事：十年前，从老家来到广州求学的姑娘，从高三的考前班、本科到研究生，时间如同车轮不停转动，身边的人来来往往，环境也在不停地变化……而这十年中，她的另一半，在一个相对稳定的环境中，和她一起不断地学习和进步。对于个人来说，求学与爱情长跑都不是一件容易的事情，而在这座每天都上演着形形色色故事的城市中，就显得微不足道了，这一幕，如同电影中短暂的几秒，而对于画面里的角色，却得到了长久的定格。

《道是无晴却有晴》运用了大量的点色法。傍晚时分，美院对面的红绿灯清晰地映射到玻璃窗上，红灯里面的人形灯在夜晚昏暗的光线下格外明亮，周围呈现出放射性的红光。

肉眼感知红灯的光是红色，但是只画红色小人表现不出光感。如果参考摄像机镜头对于红光的捕捉，会发现小红人变成了比较白的颜色，并发出偏红的光。把人形画成白色更符合视觉感受。

画中红色的灯光用朱砂和蛤粉点画，步骤如下：1. 人形用白色的蛤粉画好；2. 在周围渲染一层淡朱砂；3. 接近人形的地方红色最饱和，运用点彩的方法从里到外，按照从密到疏的效果点画。

玻璃窗透出咖啡厅天花板的灯，灯光在平滑的天花板上形成一圈由亮变暗的光晕。这一片灯光用到了雌黄和蛤粉两种颜料，也用到了点彩画法。

天空用打磨银箔的技法，非常得当地表现出玻璃反射的浮光掠影。

画中的红灯

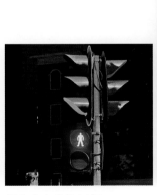

现实中夜晚的红灯

谢泽霞 《道是无晴却有晴》（局部）

画中的灯

画中淡彩阶段的灯

谢泽霞 《道是无晴却有晴》（局部）

3.1.4　撞色法

撞色法是湿画法，是两种以上颜色相互冲撞的做法。将画面平放，颜色或者墨色中加入较多水分，趁湿冲撞，等待自然干燥，观察颜色颗粒随着水性的变化。撞色法是利用不均衡的水分冲击微小颗粒，在不同时间变干造成的自然效果。

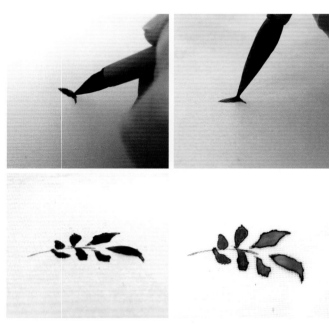

撞色的方法

（宋）赵佶 《听琴图》（局部）

撞色法在宋代绘画中即见端倪，多见于山水花鸟小品。国画有一个技法是"撞水撞粉"，它是用一个有体质的颜色，趁湿冲撞一个水色得出的效果，通常有体质的颜色比如白粉会留在水分中间的位置，墨色或者特别细的颜色颗粒会集中在边缘，甚至形成轮廓线。撞水撞粉法在古代绘画技法中便有出现，至近代岭南画派居廉、居巢达到高峰。

用水分较大的清水笔打湿画面局部，再点入适当的颜色或者墨色，自然干燥之后会形成自然的纹理。这种技法有比较多的偶然性，不拘泥于具体形状也称泼墨、泼色。

（清）居廉《石榴黄花图》

泼墨、泼色

撞色

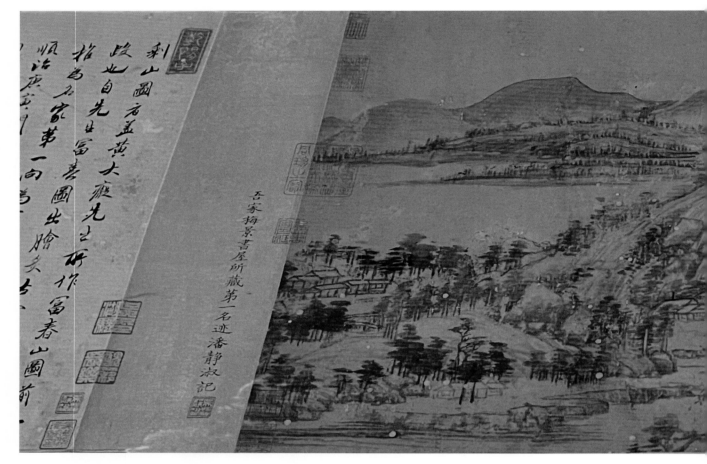

（元）黄公望 《富春山居图》（《剩山图》） 浙江省博物馆藏（原作拍摄）

3.1.5　干皴法

干皴法是古典技法的干画法。用水分比较少的毛笔，把墨或者色直接、松动地蹭到纸上。

古代干皴法多见于山水，用来表现山石树木的质感。画家们不断总结提炼出一些笔法并冠以"斧劈皴""披麻皴""米点皴"等，加上浓淡墨法的配合，具有丰富的表现力。

古代人物画对于脸部的线条和毛发的刻画，也有侧锋皴擦的精彩表现。比如李公麟的《五马图》，在造型上生动刻画了马夫和马匹的具体个性特征，笔法上除了中锋用笔的线条之外，还可见枯笔的皴擦效果，把皮肤质感表现得淋漓尽致。

（宋）李公麟　《五马图》（局部）　东京国立博物馆藏

3.1.6 抓皱法

抓皱法是现代技法，指将熟宣纸打湿后趁机抓皱，使胶矾破损造成漏矾的现象，然后立刻刷上颜色或淡墨，色或者墨从裂缝中渗透，变得更深，有不规则龟裂的效果。通常在背面做效果比较好。

1. 在需要抓皱的位置背面刷水并刷上淡墨

2. 抓皱并按压出纹理

3. 小心展平

4. 正面效果

5. 最后效果

3.1.7　拓印法

　　拓印法是基于古代拓印而形成的现代技法，出自印刷的原理。指在其他材质上涂上颜色，通常是染料级别的颜色或细颗粒的颜色，然后拓印在画面上做出质感和肌理效果。拓印出来的状态通常只是个基本效果，并不完美，还需要后续加工修饰。

1. 遮挡无须拓印的位置，注意边缘要整齐

2. 用黏度不伤画面的胶带将要拓印的部分边缘遮盖起来

3. 根据画面需要调整一个墨色涂在有凹凸肌理的牛仔布上，轻轻覆盖用手按压，使墨色由布转移到画面

4. 拓印完成

5. 最后效果

案例分析

　　《月光光，照地堂》是一幅重彩人物画，作者以一首脍炙人口的广东传统粤语儿歌名字为题，展现出一幅岁月静好的诗意画面。天真烂漫的女孩，眼神中流露着对未来的美好憧憬。室内的陈设井然有序，充满浓浓的烟火气。闪烁的萤火虫给画面增添了神秘感，在夜色中浮游，摇曳着光辉。窗户上映出一轮圆月，正从云间探出，恰到好处地点明作品主题。

　　工具准备如下：

工具材料

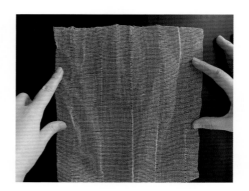

纱布

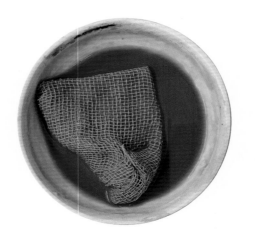

浸染颜料

舒展后的状态

傅韵婷　《月光光，照地堂》　144cm×140cm　2020 年

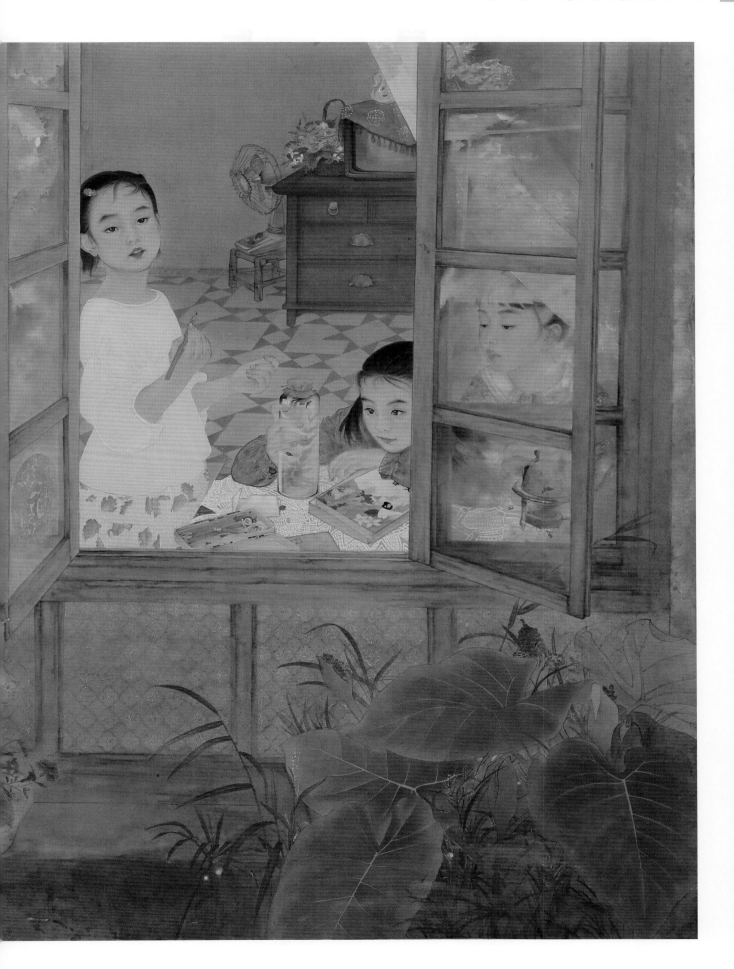

1. 选取合适的纱窗作为素材，此纱窗有斑驳的岁月痕迹，适合作为画面表现的参照物

2. 找好参照素材以后，在铅笔起稿阶段把纱窗背后的室内陈设描绘完毕，紧接着把淡彩设色部分完成，注意把握画面的明度关系和疏密深浅的节奏感

3. 放置有纹理的布在拓印区域

4. 覆盖纸张，用毛笔进行按压，使颜料充分与纸贴合

5. 第一遍拓印后

6. 罩染前和罩染后

拓印完以后，待颜料干透，在纱窗的区域晕染与纱窗同色调的绿色淡彩，使窗户的区域色调更加浑然一体

7. 洒银箔之后的效果

因为画面的主题是"月光光，照地堂"，因此在淡彩和重彩的拓印都完成以后，刷淡胶矾水，然后在纱窗位置上洒上碎银箔，以营造"月光盈盈"的氛围感

　　最后调整画面，使用"雾吹"上三绿重彩，以增加层次感；用石蛤赭石色勾勒窗纱生锈的位置，可以营造年代感并体现画面冷暖关系，更主要的还能利用颜色关系升华岁月静好的主题思想。

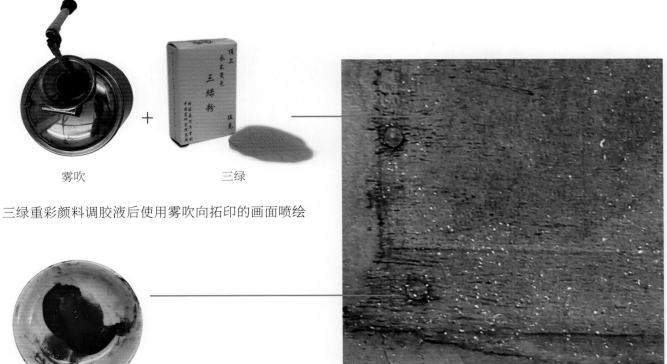

雾吹　　　　　　　　三绿

三绿重彩颜料调胶液后使用雾吹向拓印的画面喷绘

赭石

调入胶液后使用

三绿重彩喷绘、生锈的窗纱使用石蛤赭石点染后的效果

3.1.8 衬染法

衬染法是传统的非直接显色法，是指颜色底层用其他的颜色衬托，用叠加颜色的手段产生丰富的色彩效果。这种显色方法沿用至今，在重彩画中扩展出了更多的表现形式。

1. 衬粉

衬粉是古典技法，纸本在重彩之前以白粉打底，或者在绢质背后平涂或渲染蛤粉，不是为了使颜色变浅，而是为了起到很好的发色效果。

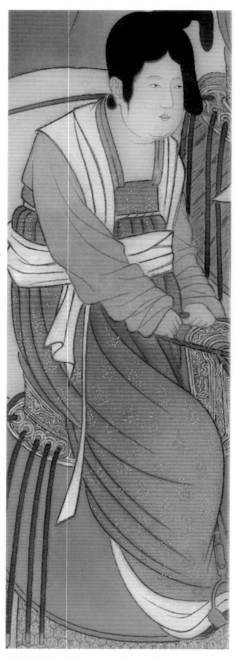 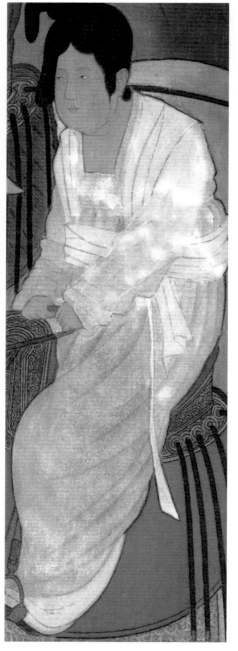

张浙秦临 《虢国夫人游春图》绢正面效果　　　　　张浙秦临 《虢国夫人游春图》绢背面效果

2.衬墨

衬墨色会使颜色明度和纯度降低。比如文哲临《槐荫消夏图》用色极少，仅仅是花青和赭石，画中的包裹、墨砚、裤子，都不同程度地用墨色衬染打底，颜色对比没有墨色打底的皮肤床榻，就拉开了彼此的层次关系。

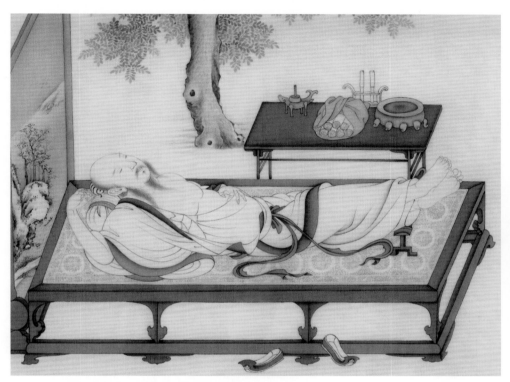

文哲临 《槐荫消夏图》不同程度的墨色渲染打底

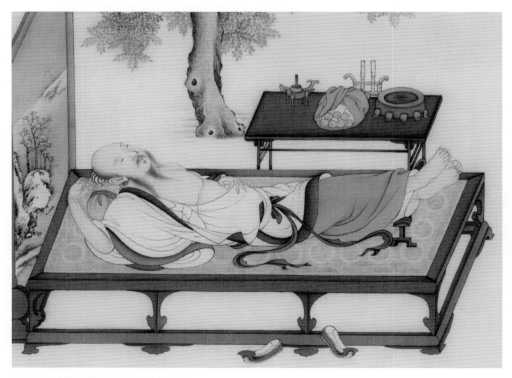

文哲临 《槐荫消夏图》再上赭石色

3. 衬同类色

衬同类色是指冷色用冷色衬染、暖色用暖色衬染，底层色彩变化丰富，配合表层重彩作薄渲染处理。效果含蓄温润，符合传统审美习惯。

《夜合花图》是一个典型的例子，在上重彩石绿之前，叶子和花瓣做了丰富的变化，不同程度地以淡墨、花青、藤黄、赭石打底渲染，表现出叶面、叶背和粉绿花瓣间的冷暖变化以及质感区别。

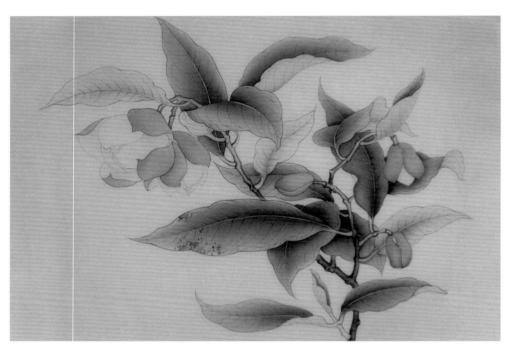

傅韵婷临 《夜合花图》同类色打底步骤

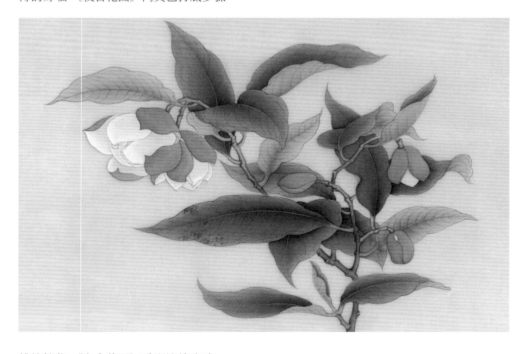

傅韵婷临 《夜合花图》重彩渲染完成

4. 衬对比色

衬对比色也可在一定程度上降低表层颜色的纯度，对比色从表层颗粒缝隙中透出来，增加了颜色的丰富性。

我们来看《枇杷山鸟图》中的相思鸟，视线垂直观察原作可看见赭石墨底透出，如果把视线微微倾斜观察，石绿颜色则占据上风，表层晶莹的绿色颗粒质感满满，底层墨色和暖色隐约可见，羽毛颜色看起来绿中带暖，变化非常微妙。

高明临（宋）林椿 《枇杷山鸟图》对比色打底步骤

高明临（宋）林椿 《枇杷山鸟图》重彩渲染完成

3.1.9　打磨法

打磨法是用砂纸为工具的中国画现代技法，是一种减法。打磨可以透出底层的颜色，增加更丰富的质感，使之出现不规则穿透。

1. 打磨金属箔

金属箔很薄，无论是金箔、银箔，还是其他金属箔，用砂纸打磨可以减低光泽度，使质感斑驳。如《道是无晴却有晴》中天空用打磨银箔的技法，非常得当地表现出玻璃反射的浮光掠影。

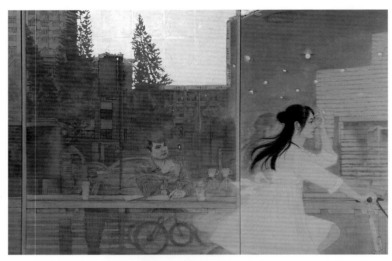

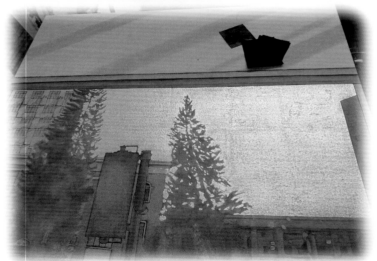

金属箔打磨技法，《道是无晴却有晴》的天空表现

2. 打磨立粉

立粉打磨法多在厚底子上或者粗糙表面上应用，打磨之后可以继续渲染制作。现代工笔画的色彩丰富，一块颜色的呈现不一定限于一种技法，打磨往往只是其中一道工序而已。立粉打磨具体技法将在后文陈述。

3.1.10　醒线

在重彩施色的过程中，由于被不透明的颜色覆盖，原来的线条会变得含糊不清。为了强化效果或增加细节，通常会重新勾勒，称之为"醒线"或"勒线"。醒线比较灵活，按不同需要用墨、用颜色，甚至用重彩颜色，强化色彩效果。

用墨醒线通常是为了让被覆盖的线条重新显现出来，比如在被白粉覆盖的脸上把眼睛、嘴唇和发际线重新醒出来，使之更为精致。白色的线条沿着墨线若即若离地勾勒下来，使薄纱的透明质感体现得淋漓尽致，除了白色，朱砂色勾勒同样能使红色纱绸显得轻薄飘逸。

用色醒线比起用墨可以增加色彩效果。如白底花衣上的红色醒线，可以让白色偏暖；水红色衣服醒红线，使颜色看起来更温和、效果更整体。

醒线是传统绘画的常用技法，现代技法有由此发展出了粗颗粒颜料勾勒，通常是用重彩堆积出一定高度后再勾勒出线条。笔法如白描，有触感。

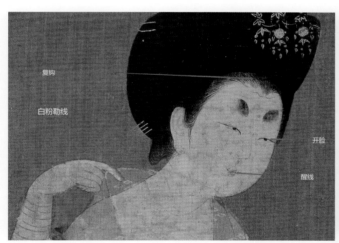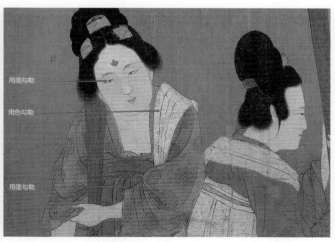

醒线

于理《日当午》（局部）

阳光洒在男子身上，笔者用
立粉勾勒技法，主观表现出
了阳光照耀的气氛

3.2　粉的用法

白粉的用法在现代工笔画中占很大比重。白粉的成分不同，颜色之间存在微妙差别。绘画中最常用的是蛤粉、铅粉，还会用到水晶末、方解石和白土等。近些年立德粉画法成为一种潮流风尚，立德粉薄、厚的做法都有，亦可做肌理。现代画法中，厚画法较为流行，它质感丰富，视觉冲击力强。白粉的用法分为三类：

第一，制作底材。白粉打底是传统技法，在一张白纸上涂刷白粉，白纸不留余白，发色更好。尤其在展厅灯光的照耀下，作品表面质感均衡，能呈现更好的展示效果。

第二，涂色渲染。这是最常见的传统技法，多数是蛤粉、铅粉的平涂和渲染，平整薄涂或均匀过渡。

第三，立粉。指用粉堆出一定的高度，可以是白色的，也可以用粉调其他颜色，还可以用粉做浅浮雕底，再做其他效果。比如花鸟画中利用蛤粉厚堆点蕊，可以直接用白粉或白粉调色，也可以用撞色法。现代立粉还会用其他材质，如立德粉，也有掺入云母的做法。

（宋）佚名《碧桃图》（局部）
故宫博物院藏（原作拍摄）

3.2.1　立粉点蕊

立粉点蕊是传统技法，宋代花鸟扇面《碧桃图》中桃花的花蕊就是运用这样的技法绘制。一朵花是黄蕊，另一朵花是红心黄蕊。花蕊用粉较厚，中心凹陷。技法是选择小号的毛笔，笔尖蘸满较为浓稠的粉质颜料垂直于画面，点出花蕊的形状。颜料湿润时如半球形水滴附着在画面上，等干后形成周围高、中间凹陷的立体效果。

立粉点蕊技法

3.2.2 沥粉堆金

立粉法在古代寺观壁画中也很常见。来到法海寺明代壁画的面前，用手电把光线从下往上照射，可以看到画面中塑造出的立体线条，形状非常精致，并且贴了金箔，是沥粉堆金的技法。永乐宫壁画也采取了同样的手法，尘封已久的表面依稀可见金箔的痕迹。可想而知，在寺观壁画走向成熟的时期，立粉或者沥粉堆金已经成为常见的技术手段。

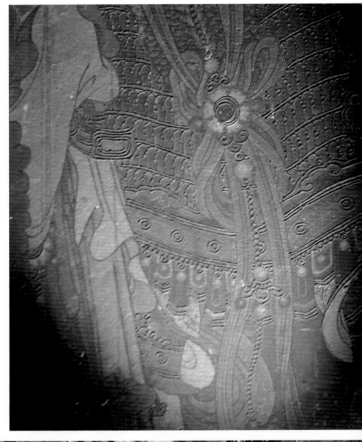

法海寺壁画（局部）

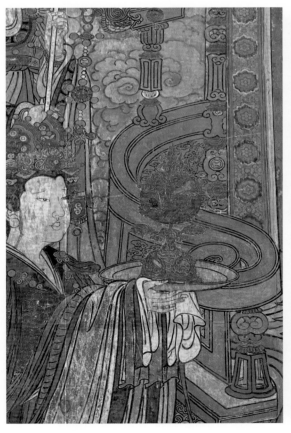

永乐宫壁画（局部）

3.2.3　立粉渲染

　　油画产生于 15 世纪的尼德兰，扬·凡·艾克兄弟是油画的发明者。他们 1432 年完成的《神秘羔羊之爱》逼真得纤毫毕现，每一粒宝石都以白色打底，再不厌其烦地用薄画法渲染出宝石丰富、透明的美妙变化。

　　欧洲古典油画中用粉做出一定厚度的底子并不少见，除了描绘首饰、器皿、蕾丝花边，对白色丝绸衣服的精微刻画，都使对象看起来更具细节和笔触的美感。

扬·凡·艾克《神秘羔羊之爱》（局部）
1415—1432 年　根特·辛特·巴夫大教堂藏

扬·凡·艾克《神秘羔羊之爱》（局部）
1415—1432 年　根特·辛特·巴夫大教堂藏

小汉斯·荷尔拜因 《爱德华肖像》　　小汉斯·荷尔拜因 《爱德华肖像》（局部）

伦勃朗 《索尔曼斯夫妇肖像—　　伦勃朗 《索尔曼斯夫妇肖像—妻子》（局部）
妻子》

王亚飞 《忘却》

3.2.4　立德粉打底

现代日本画对于立粉技法的运用非常普遍，厚画法材料使用多种多样；质感有平滑的，也有粗糙的；材质有胡粉、立德粉，也有专门的"盛上"材料；直接用西洋画画材的也有。立粉可以趁湿撞色，还可以继续渲染加工。

现在立粉法使用方法比较灵活，很多使用借鉴了油画的做法，甚至使用立德粉加乳胶做底，再进行渲染。近些年中国画坛上出现了各种立粉技法，用立德粉塑形之后打磨，再用薄画法渲染的综合画法，称之为立德粉打底。具体做法是立德粉调白乳胶呈酸奶状后，用勾线笔笔尖蘸立德粉勾画，不用太厚，但也不能画平均了，有的地方薄、有的地方稍厚，然后按色稿或自己的想法上色。上过立德粉的地方也要盖上，因为立德粉涂的厚薄不同，颜色会留在立德粉间的缝隙里。画完后用砂纸轻轻打磨，把立德粉打掉一部分，因为白色立德粉厚薄不同，打磨后就会出现斑驳的白色。

案例分析1

　　《使命》是一幅向消防员致敬的现实主义题材作品。消防员们灭火抢险后整装小憩，疲乏中透露出坚毅和欣慰；安静地伫立在硝烟未烬的火场，等待着再赴险地的指令。这件作品着力体现真实的、未经美化的生命个体。让英雄变得亲切，不再是被膜拜的符号；歌颂普通个体在危难的时刻敬佑生命、救死扶伤、甘于奉献的精神，歌颂人性的光芒。

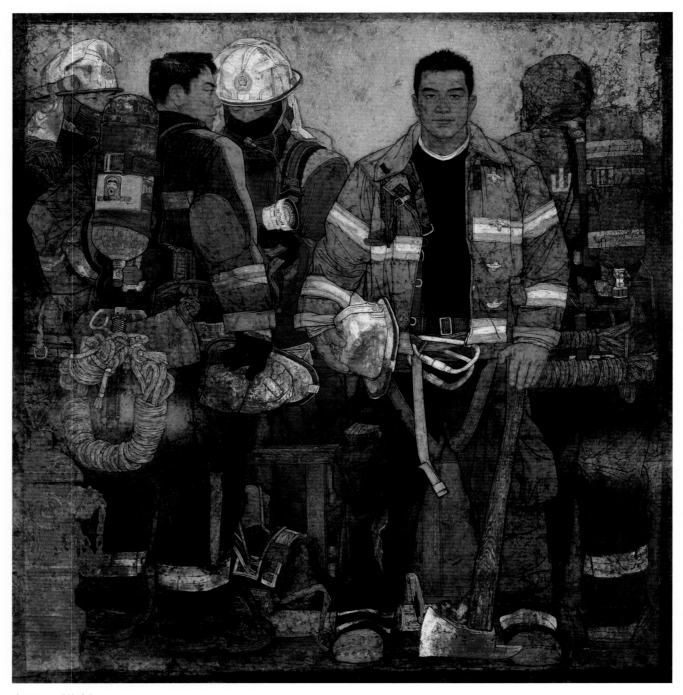

李玉旺　《使命》

立德粉主要应用于背景和主体需要凸起的地方，先用刮刀在揉纸的基础上刮出石质纹理，罩色后用砂纸将高起的立德粉打磨平，再罩色调整，使之看起来既厚重（其实很薄）又有丰富的肌理和材质美，不突不抢。质地较薄确实是中国画较为突出的特点。

李玉旺 《使命》打底处理

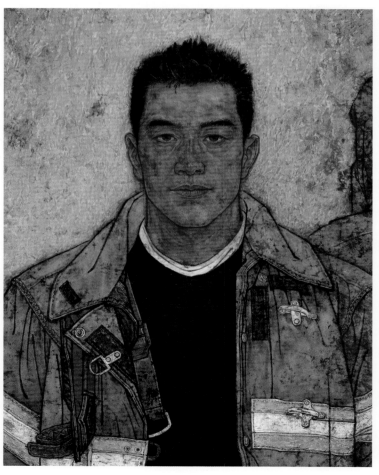

李玉旺 《使命》（局部）

案例分析 2

塔吉克族是我国西北边疆的少数民族，百姓淳朴善良、能歌善舞、热情好客，他们把鹰作为民族图腾，爱鹰、学鹰、模仿鹰，他们吹鹰笛、跳鹰舞，崇拜鹰搏击长空的勇敢，向往鹰遨游神州的自由。

慕士塔格峰是帕米尔高原的第一高峰，有"冰山之父"的美称，被塔吉克族奉为神山，时刻守护着山脚下它的孩子们。

孙震生把慕士塔格峰、神鹰、塔吉克女孩三个元素融进一幅画中，是想把它们之间悠远而神秘的联系表现出来。神鹰和女孩都是帕米尔高原的精灵，慕士塔格峰在画面中没有出现，背景利用抽象的空间分割，给观者制造一种想象的空间。

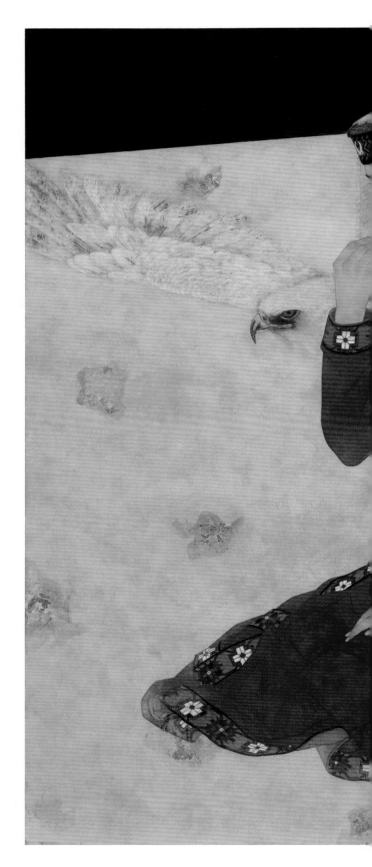

孙震生 《慕士塔格之灵》 2020 年

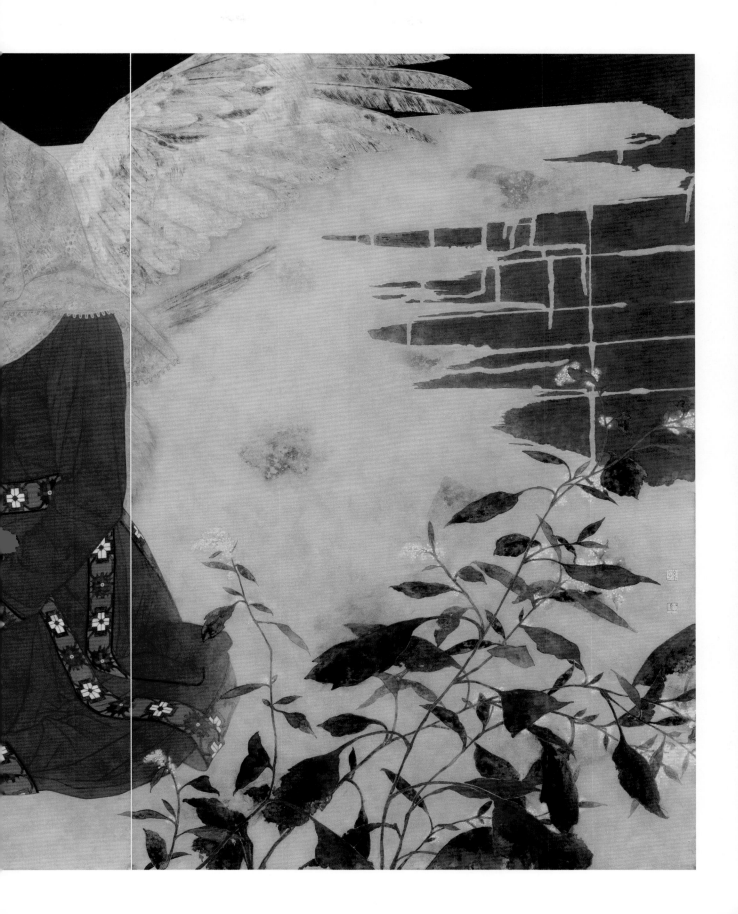

　　立粉法的"粉"不仅限于蛤粉或立德粉之类的白色颗粒，它还可以是其他颜色的颗粒或其他材质，比如直接用粗颗粒颜色加胶，或者干色掺水加胶塑形打底，然后再在表面上色或贴箔加工。

　　以作品中展翅的雄鹰为例，翅膀的羽毛做得精致而不失笔法。具体做法是用茶褐色加水干的焦茶色立粉，粗颗粒掺细颗粒加胶使立粉更结实；采用中国画独有的笔法配合造型更能体现传统技法精髓；接着用象牙白色加蛤粉涂在立粉表面；等干透用砂纸打磨，出现黑白互嵌的效果。当然，后期还需做一些细节调整使之更精细耐看。

孙震生《慕士塔格之灵》（局部）

3.3 金属色的用法

"凡色至于金，为人间华美贵重，故人工成箔而后施之。"——《天工开物》

金属作为颜色使用，用法可以区分为箔和泥。箔薄而平滑，锃光瓦亮；因为极薄，用胶粘贴时会有难度。泥是由金属箔研磨制成，亚光，使用方法如颜色颗粒。

金属箔的厚度小于 0.5mm。现代金箔可到 0.12μm，也就是说 100 张金箔加起来的厚度仅有 0.1mm。银箔可到 0.3μm。

现代颜色也有锡管装仿金属色，效果比较接近，价格便宜。

3.3.1 古代金属色、金属箔在案上绘画的应用

金属作为颜色在古代绘画中的使用，最常见的是用金泥描金或渲染，壁画中有沥粉堆金。唐卡也有专门用金的手法，如泥金平涂、刮刻、描金等。撒金、截金技法在日本古代绘画中非常多见，屏风经常用金箔作为底材。

3000 年前，中国就已经有了把金属箔应用于艺术品装饰的技术；1700 年前，克孜尔石窟壁画中发现使用贴箔的技术；1500 年前，金箔在立体雕像中应用；1400 年前，敦煌壁画出现"沥粉堆金"的技法。

（商）《金箔虎形饰》宽 11.6cm×6.7cm，广汉三星堆博物馆藏

敦煌莫高窟第一七五窟佛龛壁有锡箔残留物

（商）《太阳神鸟金箔》直径 12.5cm，金沙遗址博物馆藏

（北齐）《思维菩萨像》（局部）高 86cm 石灰石贴金彩绘青州博物馆藏

描金

（唐）周昉 《簪花仕女图》（局部）
辽宁省博物馆藏

涂金

丹增《释迦三尊》70cm×50cm 布本 2016 年

截金

《释迦三尊及十六善神像》（局部）
日本奈良金峯山寺藏 13 世纪

沥粉堆金

（初唐）《阿弥陀佛树下说法图》（局部）
敦煌莫高窟 第五七窟南壁

3.3.2　现代金属箔用法介绍

1.贴箔、立粉贴箔

案例分析 1

《南国红豆》表现的是孕育生长于岭南文化土壤中的粤剧代代相传的主题。工笔重彩的红与黑加上金色的表现，与戏剧舞台的效果不谋而合。

作品中的金箔技法主要是贴箔的综合用法，值得注意的是，画面左右两边的写意犹如大笔挥洒，使画面的节奏松紧结合、张弛有度，是先将金箔贴成不规则条状，再用钢丝球打磨的结果。

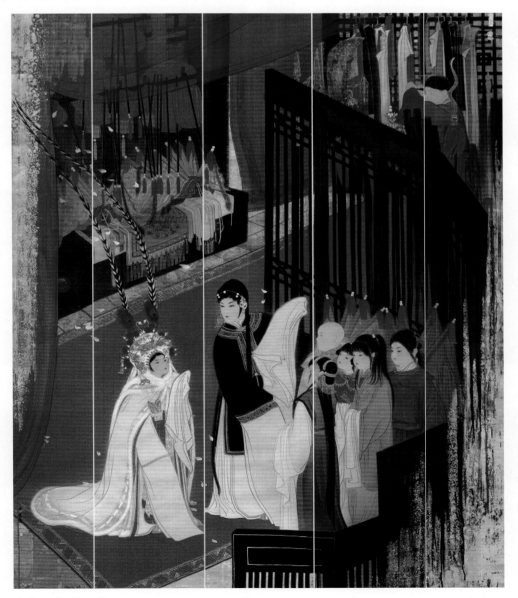

肖进《南国红豆》194cm×146cm　2019 年

贴箔的方法

　　首先准备好金箔和裱平的宣纸，然后量度一下金箔的尺寸，在宣纸上规定好金箔的位置。

　　打开外包装后，小心地揭开表面的盖纸，金箔是夹在两张薄纸中间的，我们需要把它平移出来，这个时候不能直接用手，因为竹器不会跟金产生静电反应，要用竹镊子来提取金箔。用蜡或油涂满盖纸，制作揭箔纸。利用适当的静电吸附使金箔平展。蜡纸的两边对准箔的两边，这是为了贴箔位置更加精准，然后在需要贴箔的位置用毛笔涂上胶水，用镊子将蜡纸和金箔夹起来，屏住呼吸，瞄准位置，果断平稳地放下，轻轻抚平，不要碰到金箔，然后拿起蜡纸。干透以后，检查贴箔的情况，很多时候贴箔是需要修补的。修补时，用胶水填补空缺，找细碎的金箔轻轻地放在表面。再待干透，清理多余的部分。如果操作得当的话，拼接的痕迹可以觉察不出来，这张金箔就贴好了。其他的金属箔，如银箔、铜箔的贴箔技法可以以此类推，举一反三。

1. 量度金箔尺寸

2. 用竹镊子提取金箔

3. 用蜡涂满盖纸

4. 利用静电吸附使金箔平展

5. 在需要贴箔的位置用毛笔涂上胶水

6. 贴箔

2. 撒金

撒金也写作洒金，是指把金属箔撕裂成一定尺寸的薄片，撒落画面的做法。它可以是密集的，也可以是疏松的。

中国的对联和日本古代屏风作品里经常用撒金的纸，日本画里还有把金箔截断成固定形状的做法，比如方形、条状金线等。

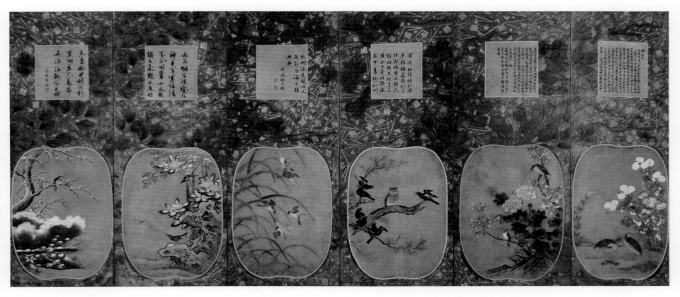

［日］古代屏风（撒金、截金局部）

撒金的方法

准备好金属箔、竹镊子、撒金用的竹筒。竹筒的一端装有细网，这个细网有多种规格，可以根据需要选择。我们用胶水或者是胶矾水涂刷画面上需要撒金的位置，然后用竹镊子小心地把金属箔放到竹筒里用竹刷子搅动。搅碎的金箔从网的缝隙中像雪花一样飘洒到底材上，为了让它贴得更平整，最后还需要用纸轻轻地按压固定。

"撒金法"不单指撒金箔，还可以撒其他金属箔。撒金做出的效果和撒粗颗粒颜料一样，都是点彩肌理的做法。

撒金竹筒

撒金

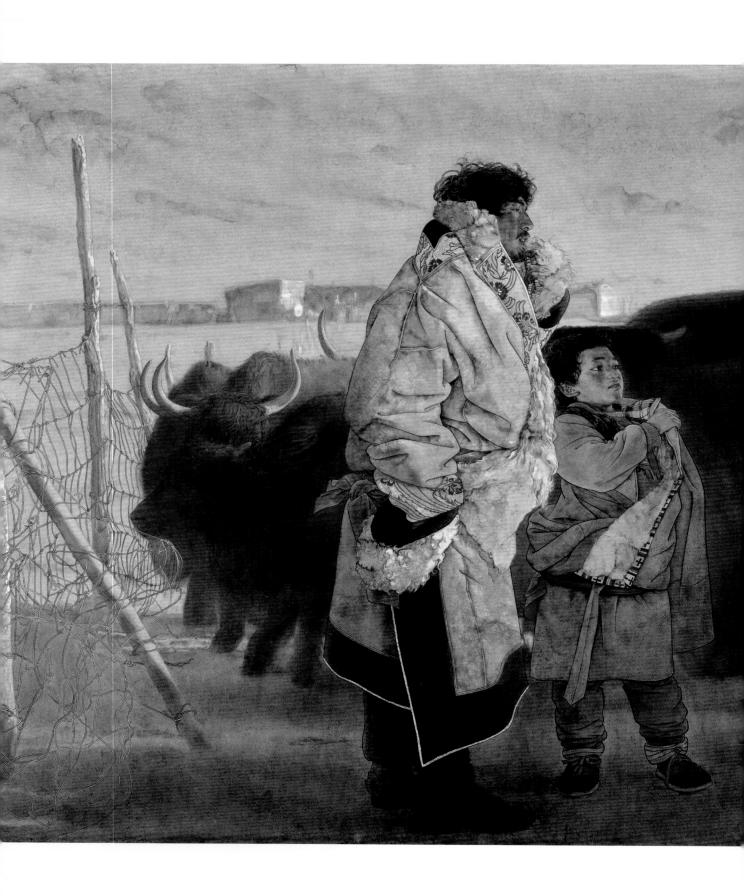

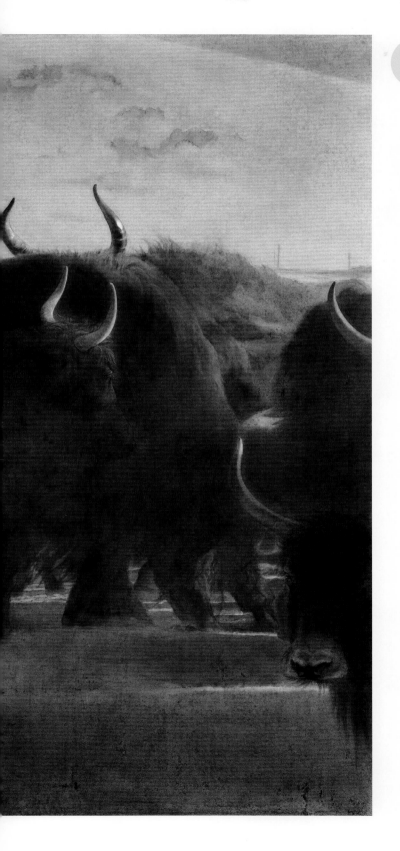

案例分析 2

　　晨曦在牦牛背脊上洒下一片暖色，露水晶莹，扬起的尘土也变幻出七彩的颜色，装点着青草的香气。牧人守望着赖以生存的家园，墨色渲染的成群的牦牛，衬托着牧人纯净、坚毅的脸庞。一望无际的草原，孕育着世世代代、生生不息的藏人。

于理　《离离原上草》186cm×123cm　2019 年

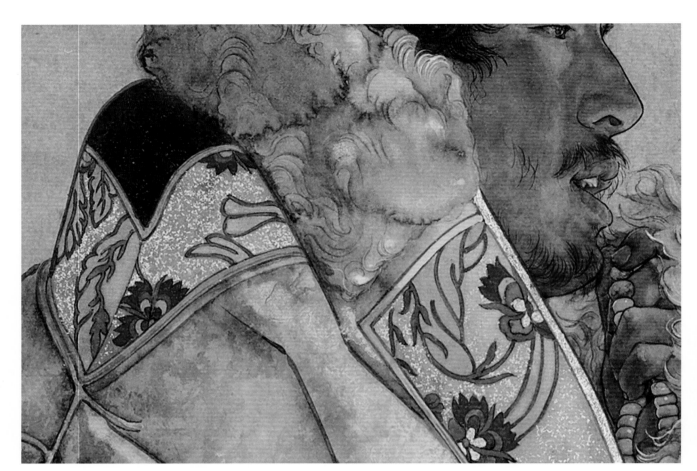

于理 《离离原上草》（局部）

　　画中成年男子的藏袍领子，金底上刺绣着浓艳的花草纹样，用撒金的技法作底比较恰当。

　　先用刻刀在纸上雕刻出需要撒金的范围，这样做可以让需要撒金的形状边缘整齐、锐利。撒金筒里以 74 号金为主。

雕刻撒金所需形状

撒金

撒金筒

3. 金属箔作为底材

[日] 俵屋宗雪 《秋草图屏风》（各）158.5cm×362.6cm　2 组 6 曲　纸本金底着色　江户时代 17 世纪　东京国立博物馆藏

金属箔作为底材，会让颜色像是被镜子衬托一般，透出光辉。

金子打底有很多种形式，金笺纸兴始于唐朝，金碧辉煌的视觉效果使佛像、花鸟题材的金笺画与绢画一样在宫廷中受到追捧。金笺画是汉族传统绘画的一种特有的形式，在日本古代绘画中也非常流行。

现代技法应用

金属底材区别于金泥平涂，金泥的是相对亚光效果。

另外有金笺纸、银笺纸，做法是在金属上面裱一层特别薄的皮纸纤维，金属光泽隐约可见。过去日本人把它作为控门装饰画（障壁画）用纸，一般宽 1.04m 左右，正好是一扇传统日本住院屋拉门的宽度。

金笺纸

银笺纸

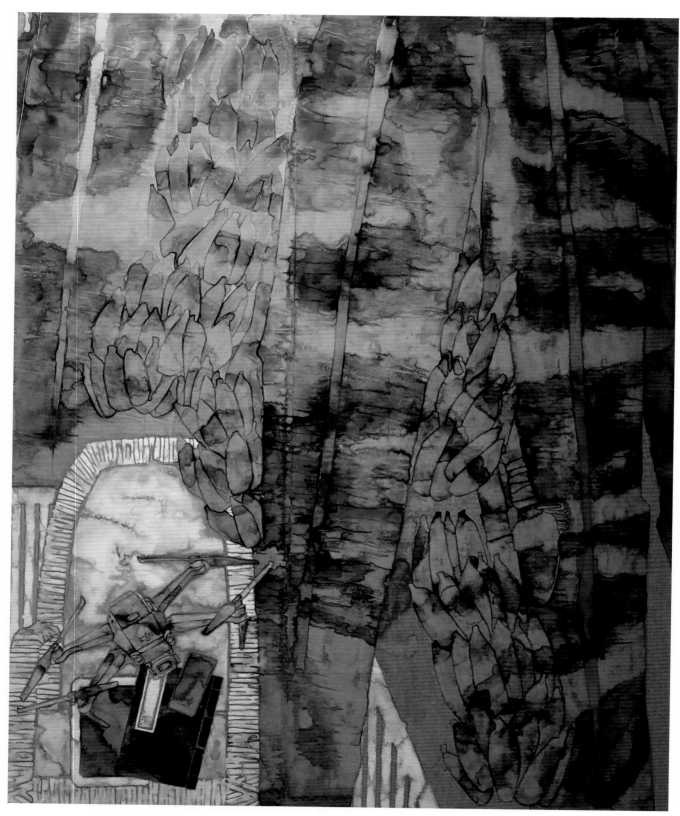

林蓝 《住有绿居》 金笺画

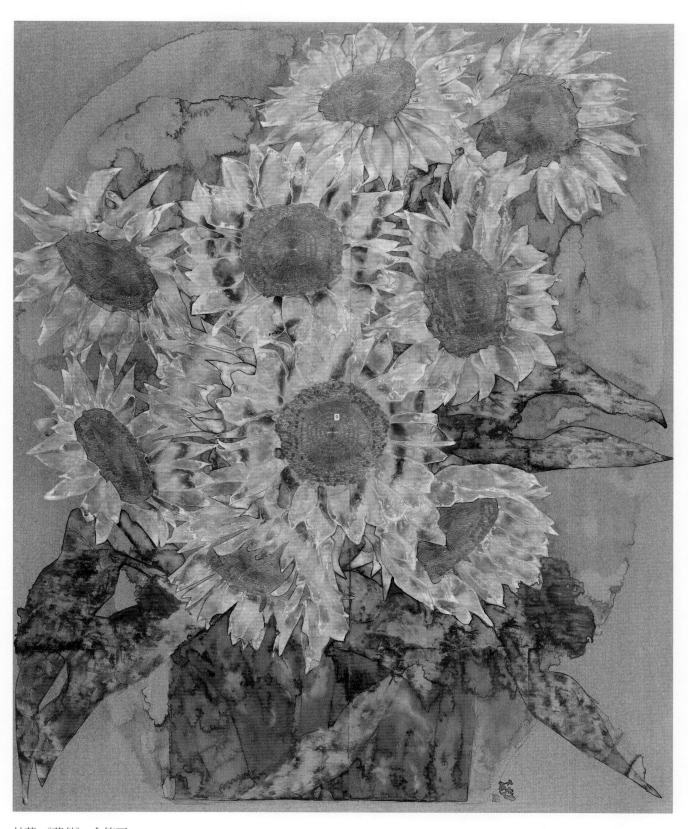

林蓝 《蓬勃》 金笺画

4. 金泥和截金

1）金泥是传统材料，以金箔磨成。金泥可以用来勾线或者渲染。用金泥勾线叫作描金，可以勾出很细的线条，和用其他颜色和墨技法相同。

渲染

勾线

泥金的制作方法

1. 准备好碗、金箔和牛胶溶液

2. 把数十张金箔置入大碗中

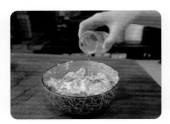
3. 倒入胶水

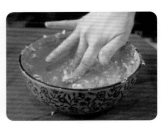
4. 用指尖绕圈研磨

5. 利用胶的摩擦力将金箔磨成颗粒均匀、细腻的金泥

6. 加热片刻

7. 加清水

8. 把粘在碗边的金泥洗入水中

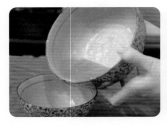
9. 把澄清后的水倒掉剩下金泥

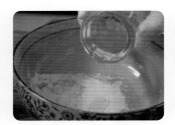
10. 再次加入胶水，重复研磨、加热的步骤

11. 加清水调和均匀倒入容器中

12. 等待金泥沉淀，把澄清的水倒掉即可使用

金属色粉

金泥、银泥

金泥在唐卡中使用广泛，有勾线也有作底。用金色作底色的叫"金唐卡"。传统的做法是在特制的棉布底材上先涂上黄色的颜料，然后涂数次金泥并抛光打磨。画面多数用朱砂勾线，施少量白粉和墨色，还可以在质感上继续加工，比如用玛瑙笔尖刻线以丰富效果。这种风格的唐卡金光灿灿，无比华丽。

丹增《黄财神》布本　2017 年

玛瑙笔头

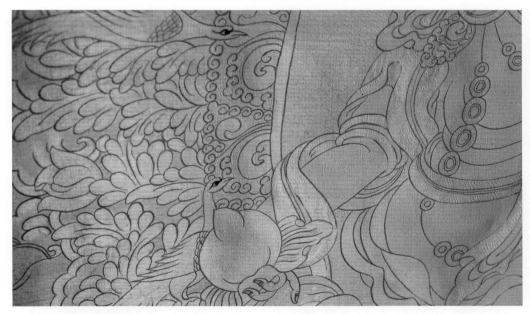

丹增《黄财神》（局部）

2）截金是日本的传统工艺，是把金箔切成各种形状，甚至像头发丝一样的细丝，贴在画上或者工艺品上。比起泥金勾勒，这种细丝具有更加亮闪闪的质感。这种工艺在日本有专门的传承，在美术大学里也有讲授，由于手艺门槛太高，绘画中用得不是很多。

截金

3.3.3　现代金属箔的应用方式

99 金 24K　　　　98 金 24K　　　　92 金 22K　　　　74 金 18K

1. 保留金属箔的原有颜色

黄金是稳定的金属，具有永恒的色泽，闪亮且稳重。现代金箔由于纯度不同，可以呈现多种色彩倾向，最纯的是 99 金，颜色最暖。还有 98、92、74 等，颜色向冷黄依次递减。

铂金颜色跟银相似，不易氧化变色，可以和含有硫的颜色混用，所以有时用来替代银。然而铂金比较昂贵，因此用的人少。

案例分析 1

《天长地久》是不同金属色并用的例子：指尖所指的莲花纹样运用了 98 金和 74 金两个纯度的黄金箔。两种金属箔并置，呈现暖黄和冷黄色，中间的墨线用细针调整。红色部分在上色之后用了 98 金金泥描金技法。

于理《天长地久》（局部）98 金和 74 金并用

2. 改变金属箔的色相——烧箔

烧箔是利用某些金属不稳定的特性，通过化学手段使金属箔快速变色的技术。除了金箔，银箔、铜箔、锡箔都具有氧化的可能性。

1）烧银箔

银是一种活跃的金属，只要暴露于空气中，经过一定时间就会自然氧化变色。运用硫化反应原理可以加速其氧化，称为"烧箔"。

现代的烧银箔手段多种多样，常见的是直接在银箔表面涂刷催化剂如硫碱性液体，或者使用浸泡过硫黄的其他材质——纸或布，覆盖在银箔表面，然后用熨斗熨烫加热。变色效果像是一个盲盒，可以收获独一无二的肌理效果，非常美妙但又不确定。我们也可以通过特殊手段将它做成比较均匀的色彩，如紫色的赤贝箔、青色的青贝箔、灰黑色的黑箔等。

银箔变色的顺序为银白——金黄——紫红——蓝绿——灰黑。由于温度、硫黄浓度、时间控制等因素，变色过程中会带有不少的偶然性。

朱砂、银朱、朱磦等颜色的化学成分是硫化汞，含有硫的成分，会加速银箔氧化变色。绘画过程中如果不是追求氧化效果，请不要使它们接触银箔，建议换一种箔，或者换一种红色。

银渐变过程

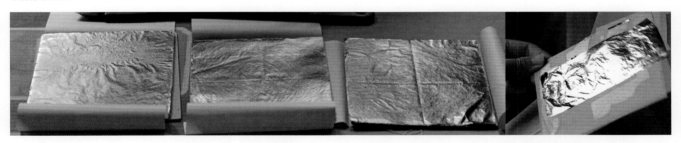

青贝箔　　　　　　　　黑箔　　　　　　　　赤贝箔　　　　　　　　自然氧化的银箔

氧化液腐蚀反应（银箔）

2）烧铜箔

铜箔也会自然氧化，因为它具有低表面氧化的特征，所以时间较长。古代的青铜器原是金黄色，现如今都氧化成墨绿色了。常见的铜箔主要有两种，铜含量100%的紫铜箔和86%的黄铜箔。

金属箔的表面需要隔绝空气暂缓氧化，尤其银箔，建议在其表面涂胶矾水或金属箔保护液。

黄铜是合金，相对稳定一点，所以变化过程较慢，箔的变色顺序是黄——橙——紫红——蓝——绿——黑，从蓝色到绿色的过渡非常快速。

紫铜箔是纯铜，也是活泼金属，无须硫黄，直接高温就可以使其变色。从鲜艳的黄、红、紫、蓝、绿高速变色，继续烧便会出现递减一个色阶的黄、红、紫、蓝、绿的转变，最后变成灰黑色。

黄铜渐变过程

紫铜渐变过程

烧箔的方法

1. 削硫黄皂

2. 硫黄皂泡水

3. 制作硫黄纸

4. 把硫黄纸覆盖在银箔上

5. 熨烫

6. 熨烫出来的效果

案例分析 2

　　《日当午》表现的是 2008 年笔者在甘南草原体验生活的情景。离开玛曲的那天中午，才让带我来到拉面馆，空间里洋溢着祥和、温暖的气氛。牧民们都把马拴在门外的电线杆上，在面馆里共进午餐，其乐融融。更让我惊喜的是，在人群里我看见了扎西，那个当年赤裸身体，反裹着毛皮袄的汉子。我熟悉他那狂放的笑容，大笑时露出的每一颗牙，甚至背得出他的每一条皱纹。来自草原的牧民们，聚在这里享受着中午时分的惬意，欢笑声让人感受到他们是那么幸福。烟草、孜然、酥油的味道夹杂在一起，分别描述着幸福的每一个细节，让这小小的空间里充满了激情与感动。我看见了一缕阳光，它透过玻璃窗、透过热腾腾的烟雾，洒在桌面上，洒在牧民们的身上，洒在了我们的心上。

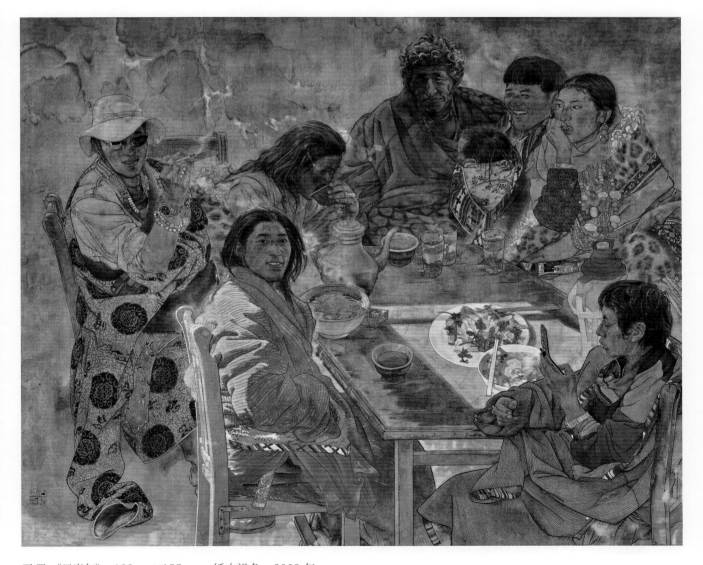

于理 《日当午》　123cm×155cm　纸本设色　2009 年

3. 避免银箔与汞化合物直接接触

为了增加暖水瓶部分明度质感，我首先贴了银箔，之后打了粉底，再上黄色。为了让阳光显得更明艳，色彩表现更干净，我使用红珊瑚色罩染，局部用新岩的岩橙勾勒。

于理《日当午》（局部）

4. 任由银箔与朱砂接触

李玉旺的作品《使命》娴熟地运用了金属箔技法，头盔和反光条采用贴银箔的方法，是银箔运用的优秀范例。银箔贴法灵活，在胶水使用上选取黏力不是太强的牛胶，便于做出斑驳和过渡的灵动效果。银箔用硫黄熨烫烧制，恰好地表现出了经历火灾后的效果。

前文讲过朱砂与银在一起会产生硫化反应，然而《使命》中大量运用了银箔和朱砂，有些地方还特意直接触碰，如处于画面暗部的消防员背后的灭火器位置。首先在抓皱的宣纸上贴一层较为破碎的银箔，熨烫烧黑以加强沧桑的质感，之后是朱砂直接触碰银箔，继续氧化正好符合了画面烟熏火燎的凝重气氛，完美地运用了烧箔的技法。

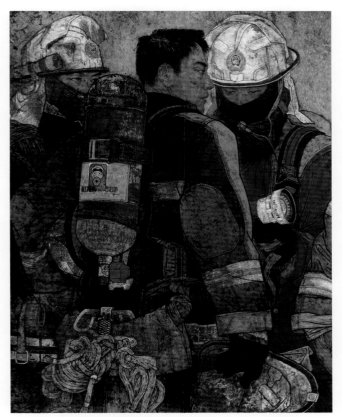

李玉旺 《使命》（局部）

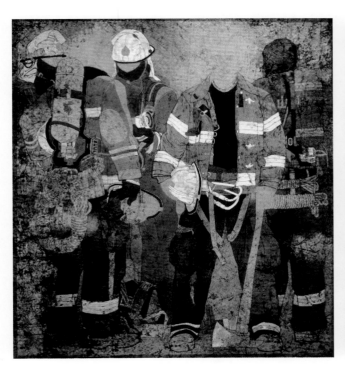

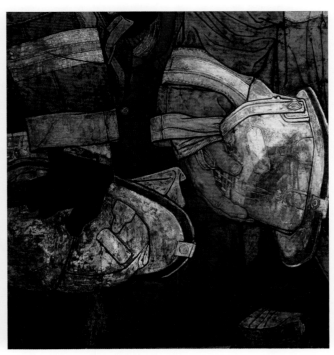

5. 减低金属光泽的应用

先烧箔，再选色粘贴，具体做法如下：

首先，准备好金箔、银箔、铜箔，并提前将银箔、铜箔烧制成自己所需要的颜色；第二，用赭墨勾线，以使从绢的背面也能看得清楚结构，但线不可过重、过湿；第三，提前调好淡胶液，在绢的背面，用笔先将画面上浅色的图案和文字部分平涂，涂的时候速度要快，趁胶未干贴银箔和烧制后颜色较浅的银箔，并用纸垫着以棕刷垫打实。干后用干笔扫掉浮箔；第四，用烧制呈浅褐色的银箔贴铜簋的口沿部位，右侧把手部位的花纹和底部较重的部分用纸垫着以棕刷垫打实，干后用干笔扫掉浮箔；第五，用银箔、铜箔烧后相对较重的颜色，如暗绿色、蓝紫色等，贴铜簋上颜色比较重的部分，并用纸垫着以棕刷垫打实，干后用干笔扫掉浮箔；最后，从正面观察哪里有不完善的地方，再用颜色修正完成。

案例分析 3

孙娟娟的作品《对话》描绘了一个凝结了华夏智慧的青铜簋的展示现场。当它成为众人目光焦点的那一刻，也就成为文化交流的载体，形成现代与古代、东方与西方的无界交流。作者将不同时空出现的亲历者反复叠加，呈现出了时间维度，同时强调了动与静、虚与实、细腻与沧桑的对比，力求达到单纯而丰富的效果。

画面中央青铜簋的表现非常有创意，作者把不同程度烧过的箔一片一片地贴于绢本背面，既降低了金属的光泽，又保留了金属的质感。

出于创作的需要，作者还特意弱化了铜簋上的图案和文字，使其不很规整，希望这个簋代表的不仅是一个特定的青铜簋，更是一个远古的象征，所以对形象做了抽象和概括。

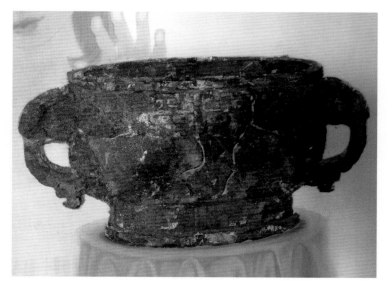

孙娟娟 《对话》（局部）

先烧箔，再选色粘贴，具体做法如下：

第一，准备好金箔、银箔、铜箔，并提前将银箔、铜箔烧制成自己所需要的颜色。

第二，用赭墨勾线，以便从绢的背面能看得清楚结构，但线不可过重、过湿。

第三，提前调好淡胶液，用笔在绢的背面先将画面上浅色的图案和文字部分平涂，涂的时候速度要快，趁胶未干贴银箔和烧制后颜色较浅的银箔，并用纸垫着再用棕刷垫打实，干后用干笔扫掉浮箔。

第四，用烧制呈浅褐色的银箔贴铜簋的口沿部位、右侧把手部位的花纹和右侧底部较重的部分，并用纸垫着再用棕刷垫打实，干后用干笔扫掉浮箔。

第五，用银箔、铜箔烧后相对较重的颜色，比如偏暗绿色、蓝紫色等，贴铜簋上其余比较重的部分，并用纸垫着再用棕刷垫打实，干后用干笔扫掉浮箔。

最后，从正面观察不完善的地方，再用颜色修正、调整完成。

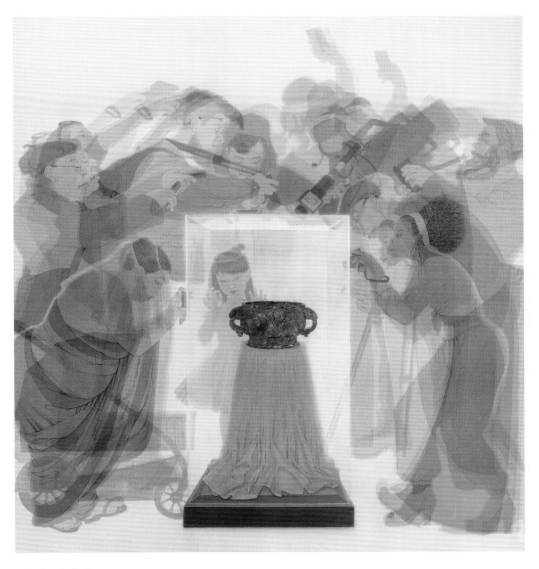

孙娟娟《对话》

3.4　分层叠加法

　　通过前面很多例子我们可以得出这样一个结论：现代工笔重彩画技法脱胎于传统技法，受到了其他画种的启发而自我发展；现代工笔重彩画不以直接显色的方式呈现，也不可能是单一技法；分层叠加法是现代工笔重彩画技法的核心内容，它是多种技法的综合应用，经过多层材质叠加、穿透，结合表层颜色产生丰富的发色效果。

　　少调和、高饱和、多透叠是中国古典工笔画传统用色的特点，古代绘画中丰富的色彩和细腻的设色效果很多是靠透叠关系产生的。天然颜料有着不同的透明度、质感，老化的基底材也是影响画面色调的重要因素。所以，准确地复原出古画原本的色彩需要一定的经验和理解，设色顺序也十分讲究。比如先用墨和淡彩色渲染出基本效果，最后在表面上一层比较薄的重彩颜色；打底的过程偶尔也会采取冷暖互补的手段，如花鸟画中树叶嫩叶的尖端会用到暖色衬托，使颜色丰富。此外还有一些使用绢质的底材，在背后衬染白粉以达到更好衬托颜色的作用。古典技法比较平和，审美上讲究薄中见厚。以宋代小品《打花鼓》为例，我们所见到的颜色非常稳重自然，画面的每一块颜色都使用薄色渲染的技法，先用墨和水色打底，再用白粉在绢背衬托，最后红衣服上朱砂重彩。绢和命纸穿越时间的长河已呈现出陈旧的暗黄，而绢背的白粉依然鲜亮，使它所承托的颜色发色依旧明艳。

　　传统的方式是现代中国画技法的底蕴，从工笔画现状中我们仍然可以看见传统技法的影子。然而更加夺目的是在技法和观念上推陈出新，不断更新认知方式。分层叠加法以各种创意和方式呈现出来，在色泽、质感和表现力等方面的创造突破让人目不暇接。

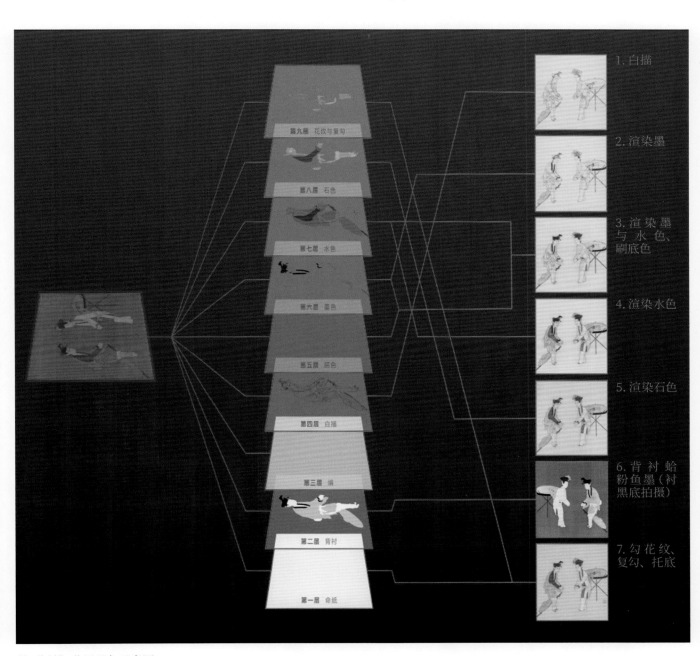

《打花鼓》分层显色示意图

案例分析 1

2020年夏天，我参加了艺术家走进乡村采风创作活动，地点是甘肃省临夏回族自治州东乡县，是东乡族人聚居的地方。传说东乡族人的祖先是中亚的撒尔塔人，他们当年随着成吉思汗率领的蒙古军西征东归时来到中国，并在东乡地区定居下来，以后繁衍并融合了当地蒙、汉等一些民族成分而形成了今天的东乡族。

在这里到处可见大大小小的清真寺，人们多数高鼻深目，有的眼珠如琥珀色，透着神奇的光芒。女人们严严实实地包裹着漂亮的头巾，头巾上缀着的珠绣，在阳光下熠熠发光，甚是美丽。传说中的东乡女人，是"上炕裁缝下炕厨子"，可见她们的心灵手巧。

养羊是东乡的重要产业。甘南去过很多次，但基本上是去藏区，对于"东乡"的认知则局限在"手抓羊肉"。此行最开心的是参观农家羊圈，与羊如此亲近，近到可以把它们搂在怀里。

东乡保留着很多导游津津乐道的传统习俗，我印象最深刻的是"花儿"——一种独具风格的民歌，它并不是多数人理解的情歌对唱。来到当地的第一天，导游姑娘祖菲耶用阿拉伯语清唱了一首意思是"祝福献给你"的花儿；另一天我和她单独相处，她又清唱了一首赞美真主安拉的花儿。尽管是我完全陌生的语言，也只是朴素地吟诵，然而在歌声里，我依旧能感受到一颗洁净、敬虔的心。

作品《日照东乡》描绘的是东乡的人情风貌。透过院子的大门可以看见明媚的阳光照耀着一草一木，远处的清真寺也清晰可见。主人公的笑容和阳光一样灿烂，格外动人。

有阳光的位置先在有底色的宣纸上贴银箔，再在其上贴薄皮纸纤维以降低它的光泽度，使呈现哑光的效果，这样做还可以增加之后颜料的附着力。

地面阳光部分是在金属箔的表面上蛤粉，既隐藏了金属的光泽，又使表面的颜色带有特殊的光辉。

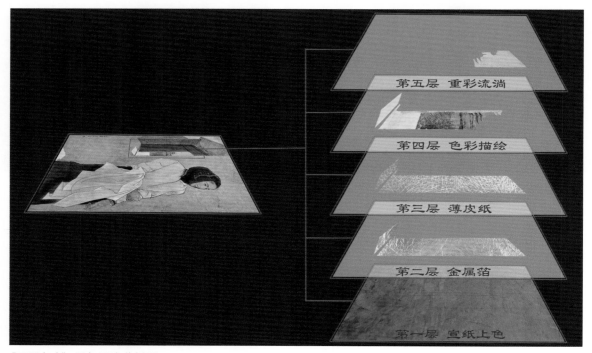

《日照东乡》显色层次分析图

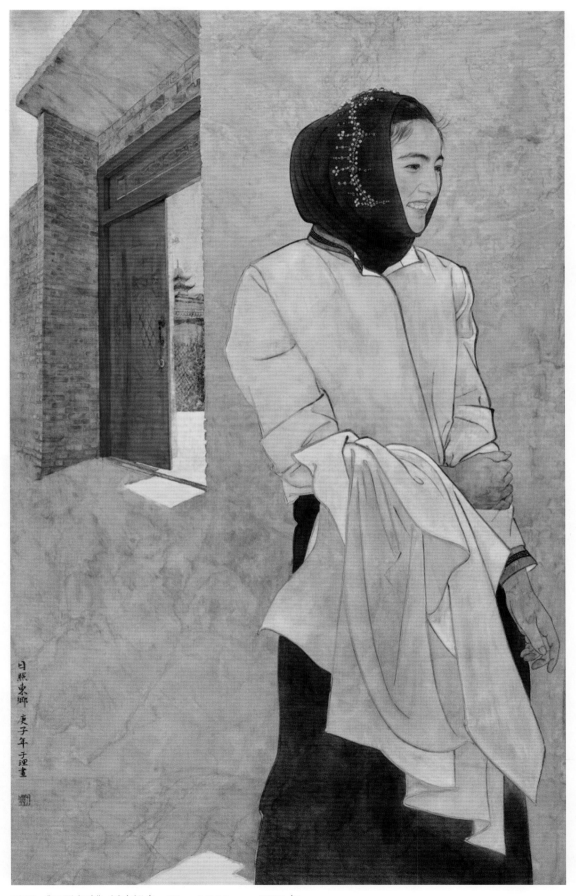

于理　《日照东乡》纸本设色　69cm×156cm　2020 年

案例分析 2

　　李戈晔的作品《犹太人在上海》表现的是第二次世界大战期间，犹太人受纳粹迫害，纷纷逃离欧洲，当许多国家为了不卷入冲突，拒绝接纳犹太难民之时，中国人民敞开了怀抱。上海接纳、救援了近 17 万犹太难民，这段闪烁着人性光辉的历史，被公认为是中国人民在世界反法西斯战争期间一大善举和贡献，受到国际舆论的高度评价。这件作品正是为了纪念这段历史，让世界铭记，这也是中国艺术工作者当仁不让的使命。

　　作品创作上，运用了工笔画技法和拼贴形式。建筑背景中隐现的是犹太难民在上海生活的文献和图像资料，增加了作品的可阅读性，同时，不规则的剪贴也能让建筑更有历史感，体现出战火纷飞的时代特征。背景采用棕色的怀旧色调，将时空拉回 20 世纪 30 年代。作品以写实的手法再现了犹太人苦难的经历，表现了历史与人性的真实，表达了人类对和平的渴望。这幅作品展现了跨越国界的人道主义精神和中国人民的大爱无疆。

　　作者先将各种历史资料转印到宣纸上，然后拼贴在画面里，接着再做渲染和效果处理，信息量丰富、效果厚重，手法非常巧妙。

　　拼贴是现代做法，综合材料同时使用，不拘一格。在近些年美展上可以见到各种拼贴、透叠的手法，就是在画面上粘贴各种其他材质，然后继续渲染加工，直至浑然天成。

李戈晔　《犹太人在上海》（局部）

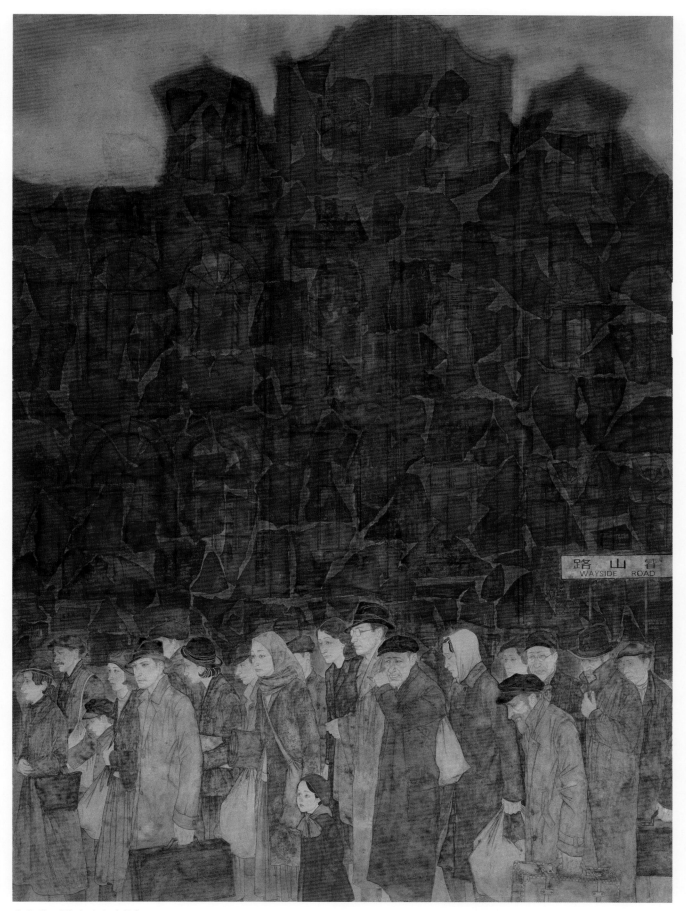

李戈晔 《犹太人在上海》

案例分析 3

　　爱如光一般，即使是最微弱的光亮，也能洒向需要温暖的地方，温暖、照亮、歌咏生命。颜晓萍、梁彦作品《一束春光》采用重彩写意的表达语言，将水墨融入重彩，把材料语言转化为绘画语言，把矿物色的肌理美感表现到极致，把墨和彩的韵味自然地保留在画中。当淋漓的墨与自由流淌的蛤粉矿物色相遇时，画中的人物、钢琴、花草、书籍、动物等物象被化解，悟性被强调，性情在勃勃生机中自由挥洒。此刻，肃穆、宁静、温和、诗性以及流淌的生命力，是作品表达的审美追求。

　　《一束春光》中大量采用了拼贴的技巧，也结合了流淌挂彩画法，用于粗颗粒颜料的表面。画面垂直时，利用一定水分调和颜料让其自然流淌，追求不刻意的效果，同时达到通过空隙透出底色的层次感。

颜晓萍、梁彦　《一束春光》（局部）

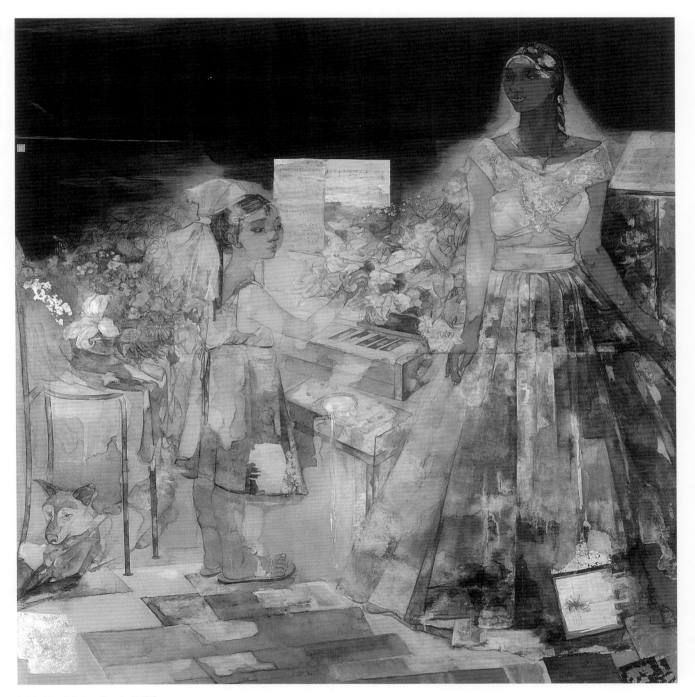

颜晓萍、梁彦 《一束春光》

3.5　打底制作

技法革新可以从两个方面分析：一个是表层，一个是底材。前文论述了表层部分的内容。底材是指技法载体部分的应用扩展，包括材质的选择和处理，如何使它变得更强韧和更有层次。

传统工笔重彩画的基本步骤是先在宣纸或者绢的底材上直接勾线，然后进行染墨、淡彩、重彩的步骤，正如我们在重彩临摹课上归纳总结的一样。当然，我们的古代绘画也有绘在木板或墙面上的，木板或墙面都有各自对应的处理技术。

宣纸是中国画的本场，生纸能够突显水墨画的质感，熟纸用于工笔画勾线和渲染得心应手。有的艺术家倾向于保留这些传统特质，有的则钟爱偏薄的画法。宣纸对于粗颗粒材质有一定的负荷能力，如果需要做厚画法，就必须在重彩之前先托底上板，否则容易发生撕裂。

绢是一种半透明天然材质，柔和微妙，做透叠效果很趁手，但前期准备比较麻烦，伸张率比较难掌握，绷框容易变形，最后效果不容易预判。近些年出现了其他的软材质如棉布、混纺、化纤，为了追求透明质感或闪光感，甚至有使用不托底、两层空裱等装裱形式的……这些都是新发展的材质应用。

厚画法如用粗颗粒颜色较多的工笔重彩画，对底材的稳定性要求较高，有些艺术家喜欢在木板上加工作画。日本画用皮纸、麻纸和皮麻纸，为了提升抗拉力，还需托底之后再制作。虽然皮纸、麻纸对于墨色反应不灵敏，用来渲染会显得不够"润"，但是它的强韧可以承载更厚的颜色颗粒和更多的胶的撕扯。

所有的底材，都需要进行色调、肌理和胶矾处理。

古代虽有用有色纸张绘画的案例，但并不是出于色彩学的角度。做底色是基于现代的色调观念，如冷色调、暖色调，甚至高调、低调、长短调。现代色彩学的发展给了我们很好的理论支撑。

在制作方面，很多艺术家有自己的习惯、心得和特殊方法，除宣纸和绢之外，运用其他材料的比比皆是，技法采用平涂、拓印、喷点、拼贴、打磨等多种综合手段。现代工笔重彩画从材质、色调到质感方面都有创新，展现出了一派新气象。

3.5.1　薄画法

现代工笔重彩画制作技法的发展来源于传统技法，具有深厚的底蕴。同时吸收了其他画种的某些做法，尤其受到现代日本画材料运用的启发，当然，它与现代日本画还有着很大的区别。现代工笔重彩画有厚堆法的应用，也追求多层次的粗颗粒透叠的丰富效果，然而细看却会发现它的绝对厚度比起日式风格的作品要薄得多——这就使得它仍然保留了笔墨的写意功能。薄画法渲染的特色是中国工笔重彩画可以做得细致的前提。

笔墨纸砚被称为文房四宝，纸是指宣纸。一直以来，宣纸是中国传统文化艺术中材质的精髓，画中国画基本用宣纸。它的主要成分是稻草和檀皮，皮料多的纤维较长，拉伸力较好。纸张越大，抄纸的难度越大，相对做得厚一些。生宣会洇水，不同的生宣和不同的用笔水分控制，都会就洇水的特点产生各式各样的变化。现在传统水墨画通常采用生宣。生宣做底色可以做成一张有色调的纸张，颜色会从纸面透到纸背，通体一个色，之后即便洗刷也不会影响底色的统一。

传统工笔画一般用熟宣。现在市面售卖的熟宣是商家加工好的，这些熟宣使用胶矾加工使之不洇水。出于材料折损的缘故，尺寸比标准生宣略小一圈。它们加工平整、均匀，用起来很方便。然而如果身处南方，潮湿的气候使熟宣不能很好地储存，有时一年内就开始受潮漏矾，故自己买生宣，画之前才做熟更为妥帖。

传统笔墨是中国艺术家的文化烙印，例如，生宣洇水的性能就给我带来无限惊喜，因此我在做熟纸加工的过程中经常会预先用生宣挥洒出色调与情绪，在半生不熟之间寻找笔墨的美感。

案例分析 1

　　我喜欢以宣纸作为底材，试过很多品牌。厚一点的宣纸的水墨反应较为温和，薄一点的宣纸反映出来的肌理就锐利很多。

　　《执子之手》选用六尺夹宣，暖色调，薄画法。做底时灵活运用墨汁、曙红和朱磦在其他材质上泼彩，然后拓印到生宣纸的背面，效果浑然天成，保持了生宣特效。重彩调和水性颜料或者墨，遇到宣纸会自然冲撞分离，形成好看的肌理效果。做底不一定一次完成，但第一次的洇水效果最好。整体做熟之后，需要上一层很淡的蛤粉，让画面质感统一，也可以让上层的重彩颜料附着更加稳固。做了色的生宣已经比之前略熟。作品中男青年反裹的皮毛是在刷胶矾之前用泼彩的手法做出来的。由于用了有体质的材质，它不会洇开，只是随着纸张受水沉淀在皱褶处，自然干燥而成。这种方法偶然性太强，很多时候超出预设，所以需要随时调整。

于理《执子之手》2008 年

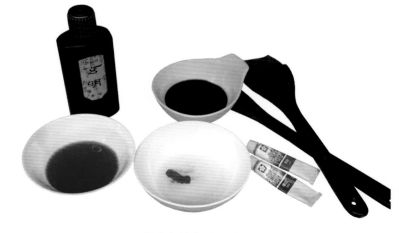

做底色的主要工具

生宣纸上冲撞颜色打底效果

案例分析 2

创作《日照东乡》的时候需要做一个阳光之外的灰紫色的调子用来映照天空的冷色。我大胆地采用了锡管装曙红、花青和比例少量的墨，降低了鲜艳的程度。

一张平整的生宣被我随意抓皱再摊开，用毛笔、刷子沾色，在上面随意挥洒，适当空出脸部的位置。纸张在湿的时候特别黑，还被我戳烂了一个角，湿漉漉地摊在桌子上。干了之后颜色浅了很多。

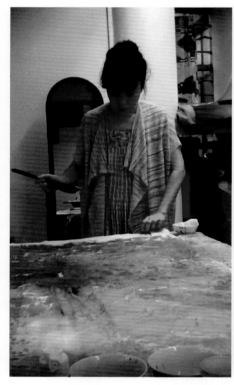

随意挥洒

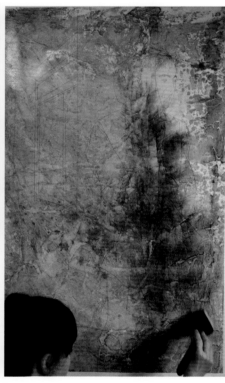

刷胶矾

刷土色

　　纸干后摊平绷直，然后再透稿做熟。由于颜色太深，而且过于生涩，我在画之前刷了一层土。白土掺胶揉成团，稀释后整张纸刷一遍。土比较薄，黄黄的透出底下的紫色，整体也不太花了。之后的受光部分还运用了拼贴和箔的技法。

　　工笔画以精微描绘为特征，如果底子太厚，粉或者土太多，会使底色泛起来，影响渲染的精细程度。因此，粗颗粒颜料的使用要有所控制和取舍。

勾线染色

贴箔细节刻画

颜色变灰暖，纯度降低

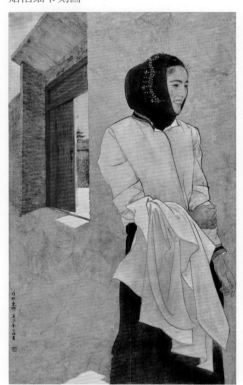

完成

案例分析 3

　　罗寒蕾的作品《四月天》采用非常传统的薄画法，把传统勾线渲染技巧运用到了极致，在打底制作上也有很多创意，是一张渲染非常细腻的作品。她选取透明的蝉翼熟宣，巧妙地运用了宣纸在抄制过程中留下的竹帘子的痕迹，在纸背后做底色。过完铅笔稿后，在熟宣背面反复、多次平涂，色彩的深浅变化要较大，这样正面透出来的效果会很微妙。然后用米色的绢托底，绢纹能有效地丰富纹理。在正面绘制过程中，再继续完善背景，绘制出细腻而恰到好处的纹理。

罗寒蕾 《四月天》 48cm×29cm 纸本

罗寒蕾　《四月天》（局部）

案例分析 4

　　罗寒蕾经常会出其不意地闪耀出新的想法，巧思和耐心令人叹为观止。

　　有一段时间她很喜欢在做底的时候"织网"。这张网看起来像是拓印的效果，但仔细一看发现拓印只是织网的起点，网中的每一笔都是中国画勾勒的线条，有起有收。

　　实际上《网1·秀红》的背景底色是墨色为主的灰色调，只不过在灰色调中充满了透明的肌理效果。制作时先用比较淡的墨色平涂人物四周背景，形成不规则的网格雏形；再以深浅不同的墨色勾出纵横的网格线条。因画面需要，有时候是挤扁笔尖形成排线，有时候用中锋勾出强烈明显的单独线条。一遍遍深入，反复叠加，当网格足够细腻、通透时，再在网格边缘处用赭石、朱磦染出类似烧焦的效果。

罗寒蕾　《网1·秀红》（局部）

罗寒蕾　《网 1·秀红》　79cm×181cm　纸本　2016 年

3.5.2　厚画法

顾名思义，厚画法是相对于薄画法的绘制方法，厚与薄之间并没有清晰的界定，完全出于艺术家的个人表达。厚画法对于纸张或底材有更高的要求，现代日本画多数是厚画法，会选择麻纸、皮纸、布或者木板为底材。

案例分析

孙震生的《慕士塔格之灵》是采用厚画法的典型案例，他选择了皮纸作为底材，做底时采用了水干色、粗颗粒颜料，及贴箔、烧箔流淌等综合技术手段。

毋庸讳言，中国的现代工笔重彩画与现代日本画存在着很多共性，这些相似之处甚至曾一度让我们走入某些"困局"。然而，中国画有着丰厚的文化底蕴和深刻的自我意识，一些不可磨灭的气质差异，使它始终保留着独立的个性空间。

在中国，"笔墨"的观念刻骨铭心，宣纸上展现笔墨的效果依然是主流研究的课题。"笔性、墨气和宣纸的性能"永远是画家们津津乐道的话题。工笔画也强调写意精神，在画面对于笔墨"咬文嚼字"，尤其着重对于"用笔"的写意性表达，因而"勾线染色"的方法顺理成章，线条的独立审美价值依旧存在。有的作品甚至刻意回避日本画的影响，强调笔墨精神的主观表达。

精致刻画是工笔画的主体特征，渲染是主要的手段。在画面厚度上，尽管工笔画出现一些"厚堆法"的应用，也追求多层次的粗颗粒颜料透叠的丰富效果，然而厚度比起日式风格的作品要薄得多。新材质和传统材质的兼容、现代美学与传统审美的冲突与协调依旧是我们在实践中需要长期思考的问题。

也许可以这样理解：中国画在某个阶段被植入了书法的基因，衍生出文人画的气质，而今又打开了另一个缺口，西方古典绘画及现代日本画发展的影响，使之生发出新的面貌。一种民族性很强的绘画语言伴随着外来文化元素的影响，必然呈现新的格局。

事实上，现代艺术发展必然会伴随着科技的革新、观念和技法的植入和文化的相互影响，因此，对于外来事物无须畏惧和避让，反而要以开放的姿态加强理解、消化与研究，使其为我所用。工笔画重彩之新，在于参用了不同地域绘画艺术的经验，以中国文化的精神核心为主导，接纳、转化并实现自身的超越与升华。

1. 在做好蛤粉底的双层皮纸上，用水干色的古代紫做出整体形状，然后把板子倾斜让颜色自然流淌

2. 在画面上随意地贴银箔，用电熨斗和硫黄纸给银箔烧色

3. 用 13 号珊瑚色多遍罩染底色，使画面出现云片状的朦胧效果，最后喷胶矾水固定

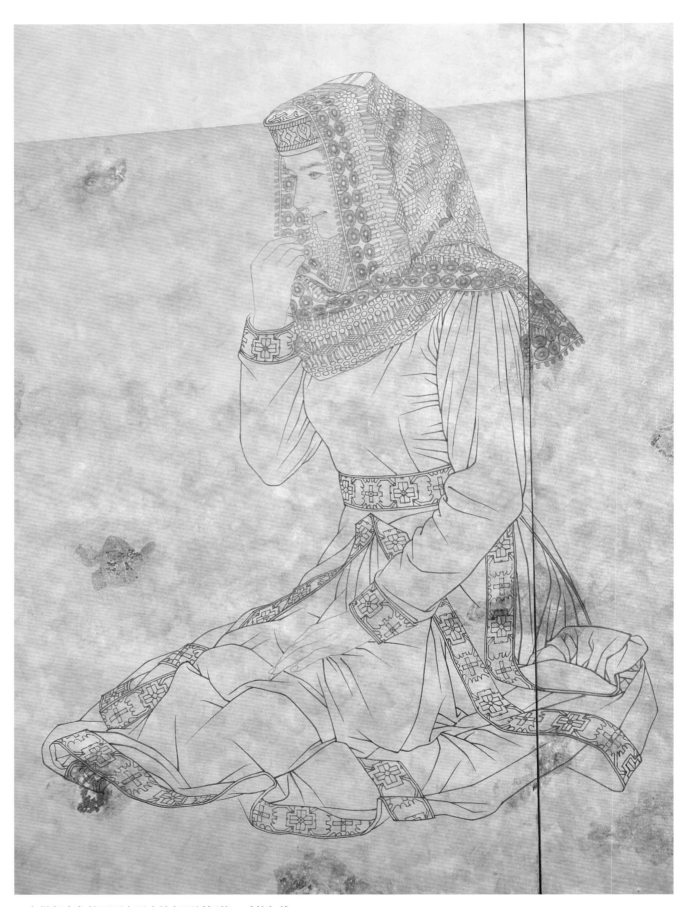

4. 在做好底色的画面上用水溶复写纸拓稿、毛笔勾线

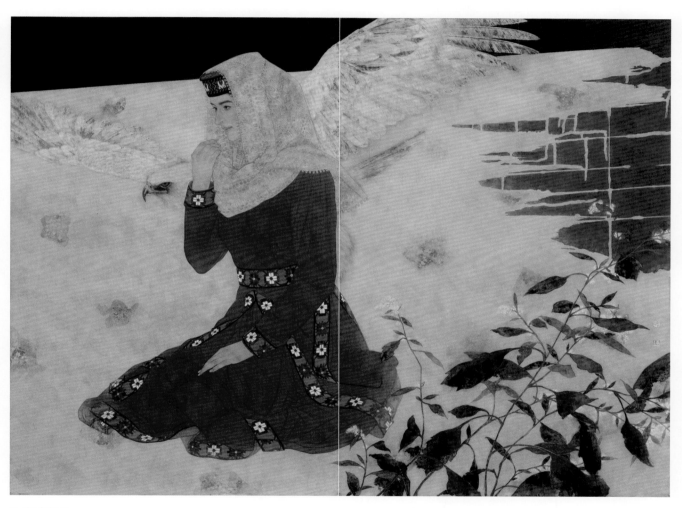

5. 完成作品

第4章

Fine brushwork and heavy color lesson draft demonstration

工笔重彩课稿示范

《美丽心情》原本是一张应该在课堂完成的重彩写生课示范作业，然而庚子年，我却在家里完成了这项工作，边画边上传至学校的网站。

　　尽管一张画不可能囊括所有技法，但出于工笔重彩课的需要，我想尽量展示相对多一点的重彩画技法，让在家里的同学们更直观地学习。我边画、边写、边拍照和录视频。因为没有助手，很多设备都掌握得不好，最后剪辑的时候才发现悬挂着的镜头总是来回晃动，摇摇摆摆地有点魔幻。作品没有如我预期地在课程结束之前完成，之后又经过几个月的整理，我才艰难地完成了我的重彩"作业"。虽然这幅"作业"有各种的不完美，但我给它命名为《美丽心情》——与同学们共勉，纪念我们共同经历的 2020 年。

4.1　构思

给新娘设计妆容

给新娘化妆

作品表现的是一位即将出嫁的藏族新娘，我们为她梳妆，画面定格在梳妆完毕，她对镜微笑的一刻，她举手投足间都自然地流露出对新生活的盼望和喜悦的心情——这是我作品形象表达的出发点。

我将如何处理画面传递的气氛和搭配的背景呢？脑海中不断出现过往有关这个女孩成长的片段：

1. 时间回到 20 年前，甘南草原上的小木屋

2. 屋子窗户朝南，阳光总能照进来，无论晴天雨天，风景都是那么美

3. 这个女孩在这里出生、成长

4. 她家里有一个装饰碗柜，里面摆满了彩色的碗和杯子等器皿

5. 有一天这个碗柜变成了彩色的

6. 我希望碗柜的色彩可以出现在画面里，首先我选择了有红色窗框的窗户，透过它呈现室内彩色的碗柜，并借由它反射出蓝天和草原

4.1.1 造型

1. 构图

新娘坐在玻璃长廊中间，身后是藏族特色的客厅小窗户，窗户反射出廊外帘子，透过帘子，依稀可以看到天光和户外的景色。

2. 动态

动态方面首先要补足一个基本合理的下半身，在此前提下进行调整。调整首先考虑的是合理性，然后考虑构图边角切割的美感。

3. 透视和比例

按照惯例，我们以头的长度为参照，通常头身比为1：7.5，那么头长应设为恒定参照物。

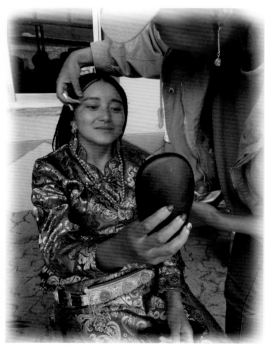 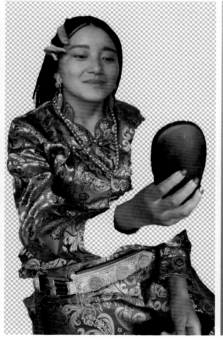

原始素材　　　　　　　　　　调整图像　　　　　　　　　草图

4.1.2　色彩构思

　　蓝色碎花衣服的亮丽色彩以及窗玻璃折射的色彩应被突显，其他地方如木墙、木地板和藏袍都降调处理成各种灰黑色。

　　背景计划用冷灰色的色调，服装上的蓝、绿、紫色高饱和，暖色降调。红色、黄色装饰由于面积小，在不影响调性的前提下形成少量的跳跃。材质方面会运用到色调打底、重彩颜料和银箔技法，这就是我最初的构思。

　　考虑到灰暗基调与新娘的喜悦心情不够协调，于是有了一个新的构思，就是在画面中加入一缕暖色的阳光，和窗户的冷色形成对比，让画面的情绪像阳光一样明媚。

阳光明媚

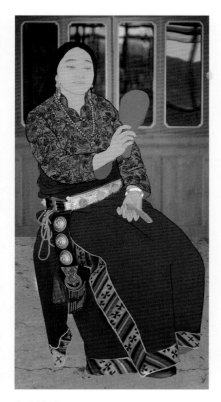

色彩方案一

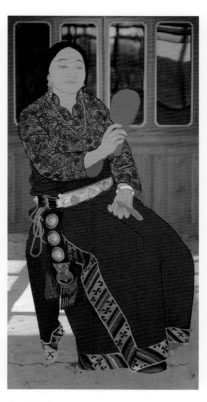

色彩方案二

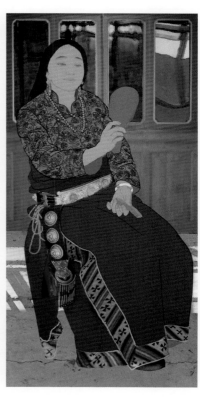

最终方案，阳光的秩序排列，强调秩序美感

4.2 铅笔稿

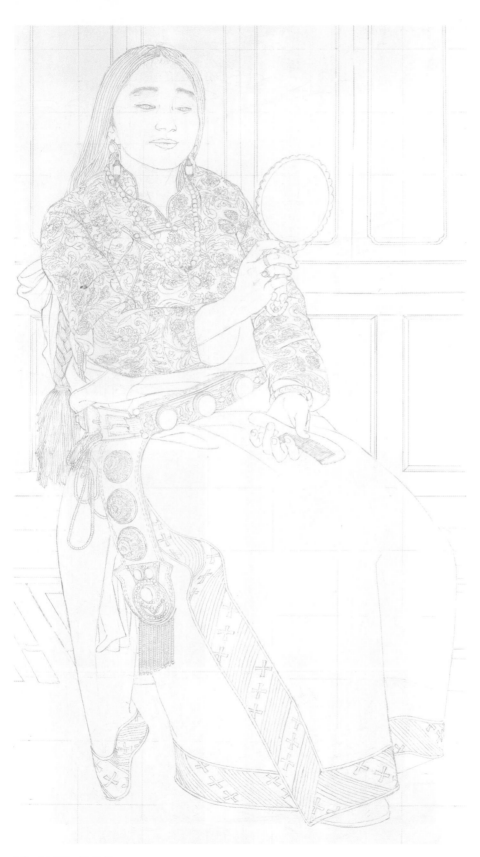

《美丽心情》铅笔稿

4.2.1　手

照片中右手只拍到三根手指，造型不好，可以直接在铅笔稿中修改。

左手的动态有点微妙，除了造型比例基本准确之外，还要注意手指握姿的力度，以及它们之间的距离，平均处理一定是不美观的。

手腕是一个知识点，线条应分段处理：手掌的两根轮廓线和手腕的两根轮廓线，要用穿插的关系来表现结构和空间。换句话说就是从手掌到手臂，应该有三段结构，分三根线呈现出来。手腕是很容易被忽略的位置，而它在结构表现上的作用却非常大。

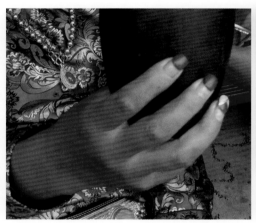

原照片中的右手

补拍的右手

画稿中的右手

原照片中的左手

补拍的左手

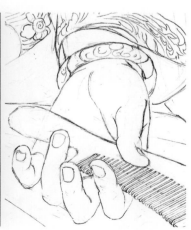

画稿中的左手

4.2.2　花纹的处理

在衣纹很多的情况下，过多错位和不连续的花纹会使画面看起来比较凌乱。就如裁缝在裁剪衣服的时候会尽量追求花纹的一体性一样，比如左前襟的格子或花纹需要对应右前襟的格子或花纹，尽管这种裁剪比较费料，但却符合大众的审美喜好。同理，画面中花纹的美感和合理性也需要恰如其分地把握。

衣服的花纹应从相对完整且面积大的部分画起，需要适当调整细节，比如随着衣褶的起伏形成的变形。另外布料打褶处两边的花纹应依据褶皱的深浅适当地错开一些。

处在两个不同结构上的花纹，如手臂和躯干；或不同位置的花纹，如衣领和前胸，花纹都不是连续的。

衣服花纹的组合

珊瑚耳环

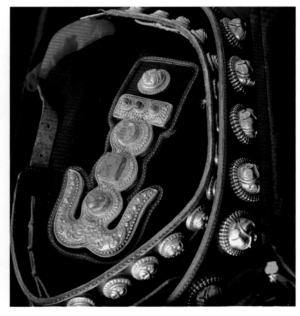

奶钩

4.2.3 铅笔稿的细节

对称的物体可以用轴线辅助线帮助寻找对称感,如镜子。腰带上三个珊瑚镶嵌装饰的朝向要随着身体的变化而变化,注意线条的弹性,既要表现出银饰花纹的起伏,又要简洁流畅。细节不容忽视,比如梳齿要整齐等距,每个梳齿分三个面。耳环的金属部分需要表现出统一的透视和坚硬的质感。

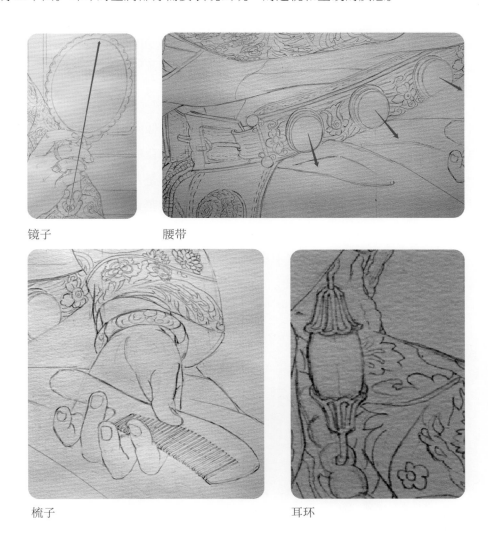

镜子　　　　　　腰带

梳子　　　　　　耳环

4.2.4 配饰的添加

姑娘们佩戴的装饰品在藏区的不同地方有着不同的风格样式。

红珊瑚珠链和耳环是藏族姑娘的标准配饰,一直以来作为传家宝代代相传,承载着家族的记忆。2013 年我在甘南草原遇到一位姑娘,她给我看她 16 岁的生日礼物,即一对镶嵌了红珊瑚的耳环。

奶钩是在劳动生活中演化而来的饰品,通常挂在藏族女性腰间偏右的位置。藏族是游牧民族,女性日常的劳动就是牧牛、挤牛奶、制作酥油等乳制品。奶钩是挤牛奶的时候用来挂住水桶的工具,它原本是双向对称的弯钩形状,用绳子挂在腰间。后来派生出多种多样的形状,装饰有藏银、黄金、珊瑚或蜜蜡。

4.3 底材制作

　　首先拣选一张红星的生宣纸，仔细检查纸张的纤维纹理是否均匀、平整。如有微小瑕疵，应尽量避免出现在脸部和手部等一些需要突出表现的地方。生纸和熟纸都可以做底色，生宣做色与熟宣做色的区别在于生宣做底色会一直渗透到纸的背面，使之通体几乎是一个色，即便之后染色或勾线时需要清洗修改，也不会洗出纸的白色来。然后在透光台上用铅笔透稿。接着上一个偏紫的灰底色作为基调。调蛤粉，用喷壶直接喷色。

　　灰色的做法有很多，最直接的是黑（墨）加白（蛤粉）加色彩倾向，色彩倾向可以是任何色；还有一个办法是红、黄、蓝一起调和，红、黄、蓝的选择性也很多，调制一个比较接近的颜色，然后加蛤粉。在这里加蛤粉而不是其他粉色有两个原因：一是蛤粉比重比较重，颗粒比其他白色大，其他颜色如花青、藤黄是染料级别，两种比重一起遇到生宣纸会产生一点分离效果，沉淀和继续渗透的过程能增加画面丰富感；二是蛤粉的颗粒可以有效地填补宣纸的缝隙，之后不易渗漏洇水，做熟效果更佳。

铅笔透稿

雾化了的色点落在干的生宣纸上，色点之间的缝隙会有颗粒的并置感，而生宣的沁水性又能让色点变得柔和。

做好的底色

胶矾在底色之后上。胶矾比例：水400ml ：胶 15g ：明矾 6.5g。第一次刷正面，宣纸状态很吸水，用掉 150ml；第二次刷背面，吸水能力明显减弱，使用了50ml；第三次在胶矾水中兑入 100ml 清水，正面刷一次，反面两次——这时纸基本做熟了。每次刷胶矾要注意刷子上水分要饱和，胶矾水平整附着并且保证在纸上不积水。

自己做胶矾的好处还有一个，就是知道自己使用的是哪一种胶矾，修补的时候可以一直用它，兼容性好。另外直接买回来的熟纸的胶通常有些问题：比如染了数遍之后会漏矾，还不能修补，越补越漏；耐水性不行，见水多次就被洗掉了。还有兼容性差的问题。

喷雾器

最后，用适当的蛤粉掺水，浓度调至如牛奶状，甚至更稀薄。用调制好的蛤粉把画面整体薄薄地刷一遍。这样画面的质感变得统一，也能顺便检查一下胶矾制作是否有疏漏。如发现有漏矾的点，在之后的制作过程中就要时时注意。水分渐渐挥发后，画面即可恢复平整的状态。

稀释蛤粉

4.4 白描

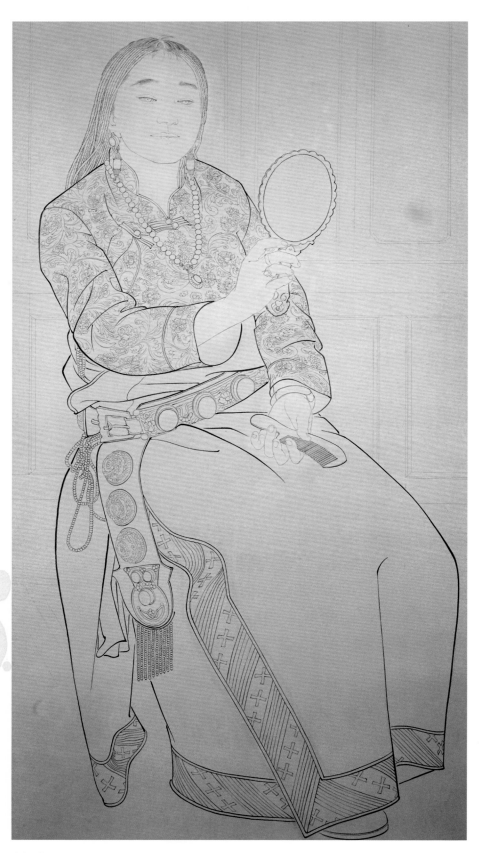

白描步骤

　　白描练习时如果模特不在，最好把模特照片放在旁边，边看边重新感受。描摹的时候，底稿的模糊很容易造成信息的缺失，所以要再次感受。一方面修正底稿的问题，一方面从白描的角度考虑问题，线条才能做到位。

头发

　　1.头发。藏族女子成年后，正式的场合会梳一种特殊的发式——细细的辫子扎满头，以头发多、辫子细为美。这种发型首先中分，然后每边对称地分成几层，每层再均匀地分成若干股编成麻花辫。从外观上看，头顶一圈的分组显露出来。在描绘这些分组的时候，关键是要体现出头的立体感和空间感。之前在表现麻花辫的时候，我会把麻花辫的结构全部勾勒出来，这次先简略表现，等到最后再根据画面效果需要来补充具体细节。

　　头发要画得自然，发际线位置的表现尤为重要，用线的粗细要有所区分。

眉毛

　　2.眉毛。画眉毛的时候把握好情绪的表达。眉的结构像是一座山，有山脊、有山峰。下面的毛向上长，上面的毛向下长，生长的方向略带旋转地指向山脊的位置。眉毛是多层的，可以多次描绘。后半截下半部略细，越来越接近汗毛的感觉。眉毛随着观者的角度变化，还依每个人骨骼的特点、表情的变化而变化，可谓"远近高低各不同"。

　　新娘的眉毛被修过，剃掉了一些。我还原了它原始的状态。另外女性的眉毛相对于男性来说清秀、温柔一些，因此我用了相对细的线条去表现。

眼睛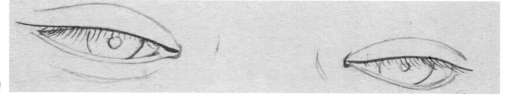

　　3.眼睛。准备2~3个碟子，一个放浓墨，另外两个用来调整墨色。先画上下眼睑的线条，再用浓墨画眼珠。最后画睫毛，注意睫毛角度和距离的变化，变化可以体现眼球的立体感并增加眼睛的质感。在质感表现方面，水分的控制也可以起到重要的作用。比如睫毛的墨稍微干一点，墨色尽量一次到位，倘若不够深也不用担心，将来可以在染色的时候增加或者复勾调整。

嘴唇

4.嘴唇。嘴唇分了三个墨色，中间的缝隙最深，上唇线较浅、下唇线更浅。唇纹需要注意疏密聚散，每个人的嘴唇都有自己的特点，间隔距离均等会像一排牙齿。

嘴唇的周边结构，如人中，我只用一根线条表现，这根线条描绘的是人中凹陷处的位置——这完全基于瞬间的个人感受，并不是绝对写实。不同画家的不同作品都有不同的样式，这里我更注重的是新娘蕴含着丰富感情的微笑。

指甲形状的演变

指腹的三个结构

手的白描

5.手。首先我们要注意指甲的大小，找一个参照物。然后把它假设成一个对称的四边形。以右手的指甲为例，先有对这四个点的判断，这四个点的位置角度可以参考手指的朝向和骨节两个转折点的连线的方向。在这个四边形的基础上拱起所谓的"葱管形"；接着再演化成一个拱起的椭圆形。就是说，指甲的形有三层含义：椭圆形和包含四个转折点的内在联系，以及它拱起的弧度。

观察一下自己的手指头，如图中红圈所示，指腹有三个结构，通常的角度我们可以看到指腹有两个弧度的区间，所以指腹弧度要注意表现出结构的丰富性。尽管每个模特胖瘦不同，但掌心用线的丰盈和圆润的感觉基本一致。

6. 衣服。表现衣服的线条比头和手的线条粗很多。总的来说主线最粗，褶皱次之，装饰花纹再次之，在这个架构中再细分。

墨色建议用浓墨，一般不会出错，尤其是重彩画，这样画到后面基本不会被埋没，不需要复勾。水分可以自行掌握。

长线要稳定，同时一定要有粗细变化，由始至终一个粗细会显得很呆板。一根线条可以先粗再细，或先细再粗；还可以中间粗两头细，或两头粗中间细。当然，线条变化也不能过于频繁，会有不稳定感；也不能粗细过于突变，会有"断气"的感觉。总之，我们可以在实践中慢慢体会流畅的、一气呵成的快感。

7. 花纹。花纹的线条画起来应该是最轻松的了，每到这一步我都比较得心应手、比较愉快。花纹的线条比较短，对形的要求不是很高，行笔在平稳的基础上游刃有余。在铅笔稿的时候可以做得稍微严谨一点，勾白描基本就没有问题。两个方面的问题需要注意：第一是线条最细的层级，第二是墨色不能超过主线。

8. 饰品。金属质感的物品要画出它的"气质"，比如质感、硬度。表现的时候不要被动地描摹对象的细节，而要追求它的本质特征。再细微的线条自身也是有美感的，线头线尾的形状、行笔的速度和线条之间的呼应关系都可以表现出来。

衣纹线条粗细对照

花纹的线条

饰品的线条

4.5 渲染

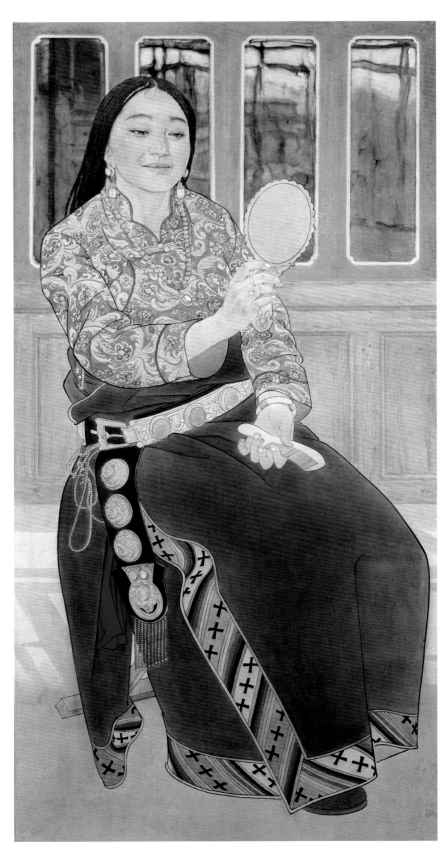

渲染步骤

　　1.脸部渲染。淡彩渲染做两个关系，一个是固有色，一个是运用高低染来增加细节。

　　渲染淡墨主要是把脸部的结构起伏尽量沿着线条渲染出来。注意控制分寸节奏，不能过分立体。另外，头发、眼睛等固有色较深的部位尽量画够。

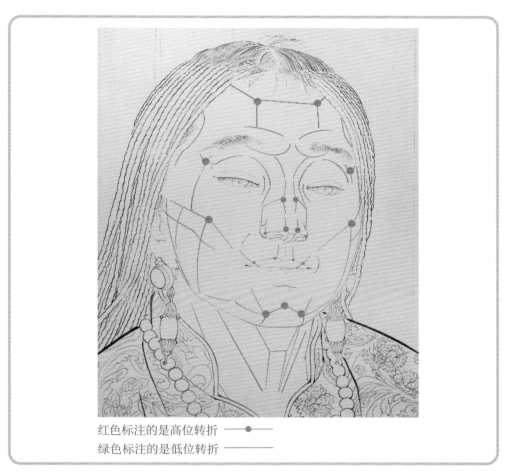

红色标注的是高位转折　——●——
绿色标注的是低位转折　————

脸部结构分析示意图

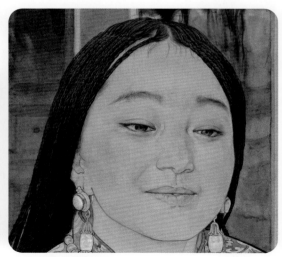

墨渲染结构　　　　　　　　　　　　淡彩色渲染固有色

2. 手部渲染。渲染手需要认真地重新确定关节点，按照结构分析图找到相应的位置，掌握几个重要关节的特征。如果照片拍摄到了明暗交界线，不用画出来，它的出现只是告诉你结构转折的确切位置和具体形状，我们只需把握结构本质即可。描绘手指关节的两个转折点需要了解宽度和动态倾斜的角度。

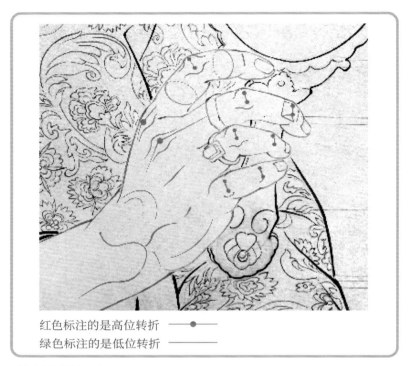

红色标注的是高位转折 ————●————
绿色标注的是低位转折 ————————

手部结构分析示意图

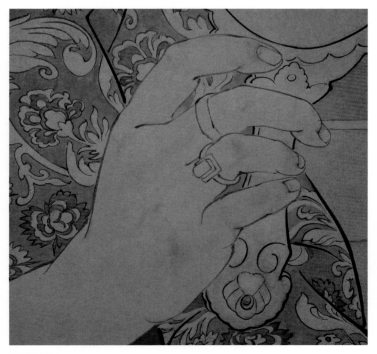

渲染结构

仔细观察指甲细节。比较完美的指甲会有一个白白的月牙形，这个细节可以加上去。另外，指甲从指间的肉里生长出来，呈葱管形，两种质感的交界处有很微妙的变化。必须找到一些精准的点，其他地方可以省略一些，有松有紧。过分立体会失去国画的基本审美，所以有些地方我淡淡地画了很多，看上去又好像没画一样。

指甲

指甲和皮肉的关系

指甲的渲染

3. 玻璃渲染。玻璃对于我来说是个有趣的元素，我需要染出淋漓的水墨效果，让观者从里面看见蓝天、院门和屋内那个彩色的碗柜……它们配合伊人的笑颜，拨弄出很多 蒙胧的记忆。我选择用水墨和花青色来表现。

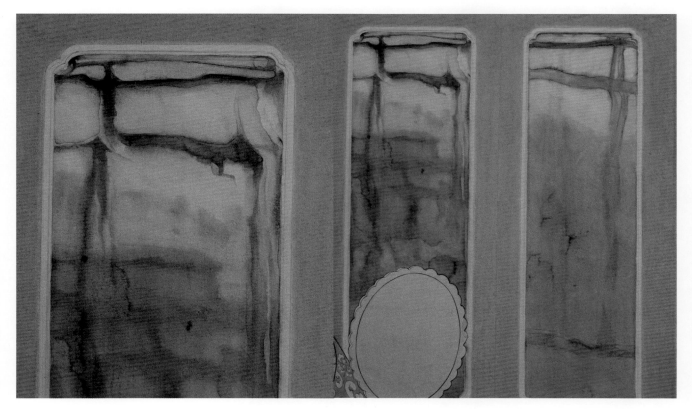

用墨和花青渲染玻璃细节

4.6　重彩制作

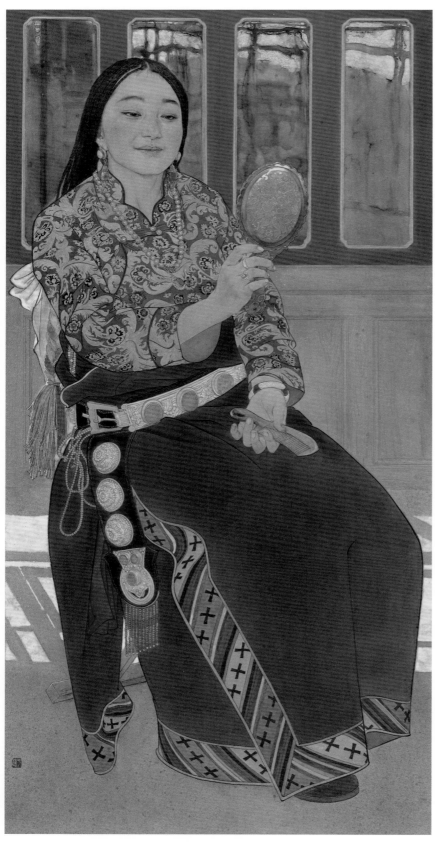

重彩步骤

　　前文铺垫了重彩画的原理，重彩颜色的运用技法，以及在写实造型上的淡彩渲染基础。现在我们该开始感受重彩技法在工笔画中所呈现的美感了。

　　用高倍放大镜观察 40 倍放大的效果：纸张的纹路清晰可见，绿色的细颗粒附着在蓝色的表面，大小不一，大的还在画面留下了投影。

用高倍放大镜进行观察

高倍放大镜

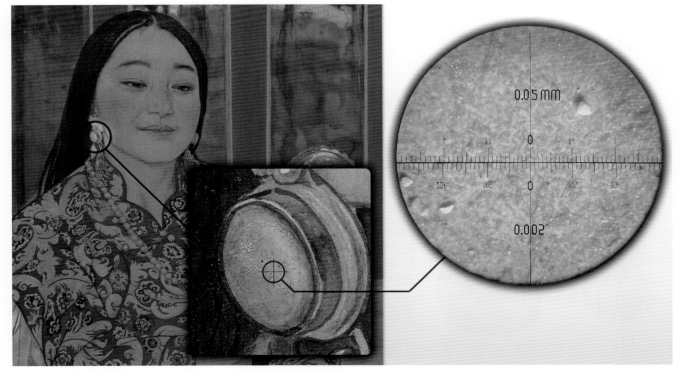

用高倍放大镜观察颗粒

4.6.1 首饰

用重彩技法来表现鲜艳的颜色再合适不过了。

通过放大镜能够清楚地见到分层叠加的每一个层次的颜色颗粒，在一粒珊瑚珠里有底色、暖色和冷色的分步叠加。

画红色重彩除了朱砂色之外，还可以是珊瑚色。珊瑚色有很多品种，天然的珊瑚颜料常呈白色，也有少量呈蓝色和黑色。宝石级珊瑚为红色、粉红色、橙红色，具有玻璃光泽或者蜡状光泽，不透明至半透明。用来做颜料的是红珊瑚和蓝珊瑚。

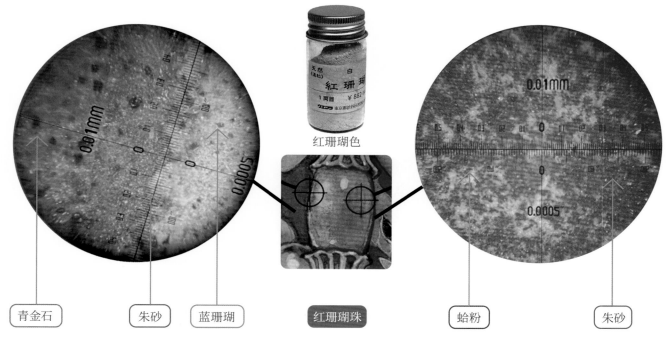

红珊瑚色

| 青金石 | 朱砂 | 蓝珊瑚 | 红珊瑚珠 | 蛤粉 | 朱砂 |

高倍放大镜观察珊瑚珠

不同的珊瑚色

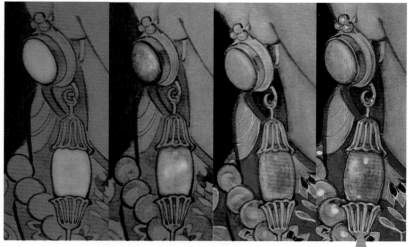

耳环上的绿松石用了立粉打底，等干后用花青和墨渲染颜色，增加质感和立体感，接着罩染石绿，让色彩有蓝中透绿的感觉。耳环上的红珊瑚宝石用立粉打底，等干后用曙红渲染体积，之后罩染朱砂，朱砂要染得有点变化，在亮处再用撞色法撞蓝珊瑚色和青金石粉末

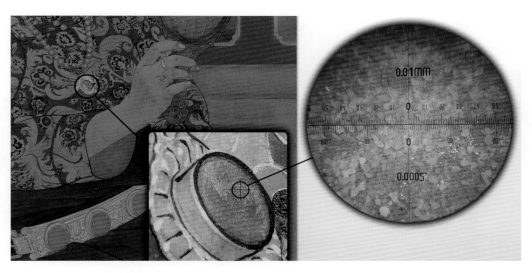

项链坠表面选用天然红珊瑚颗粒（天雅 A3）

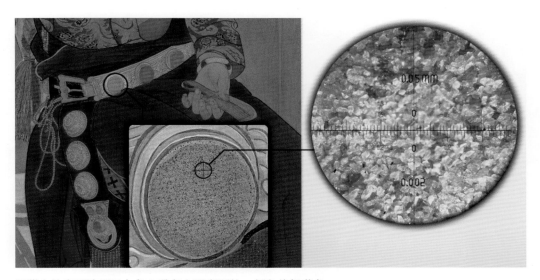

腰带上的宝石选用日本产 8 番京上珊瑚颗粒，颜色偏橙黄色

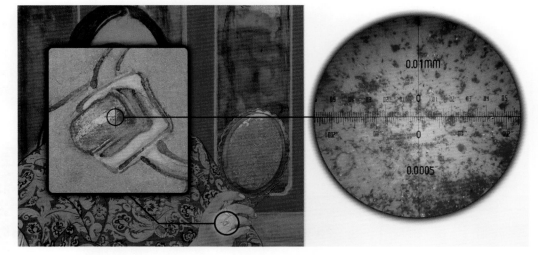

红珊瑚与绿松石的表现

戒指宝石用蛤粉打底，再以朱砂渲染，表面薄薄的用撞岩桦（15 番）色，颗粒间隙可以透出底层的朱砂颗粒，以透叠的方式做出虚实的变化

4.6.2　镜子

 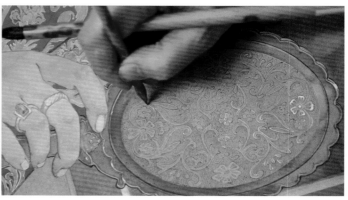

镜子上方高光的位置是一个偏冷的粉红色，先用水描绘出高光的形状，水分要多一点，让水分在纸面鼓起。选取朱磦色点在高光的一边，再与另一个偏冷的白色（白番樱色）在水中自然融合、干燥

镜子采取浅浮雕花纹装饰，需用线勾勒。花纹华美多弧线，弧线在光线下忽隐忽现，也适用撞粉法表现。先用水勾勒，水分鼓起一定厚度，再撞粉色。粉色在水中自然流淌，干后形成合理的渐变

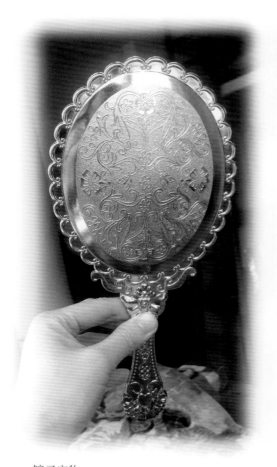

镜子实物

1. 画好花纹草稿

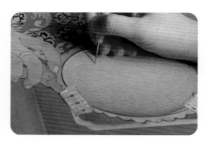

2. 拓稿

3. 用墨线勾勒

4. 用墨色渲染立体感和细节

5. 用赭石渲染古铜固有色

镜子的表现

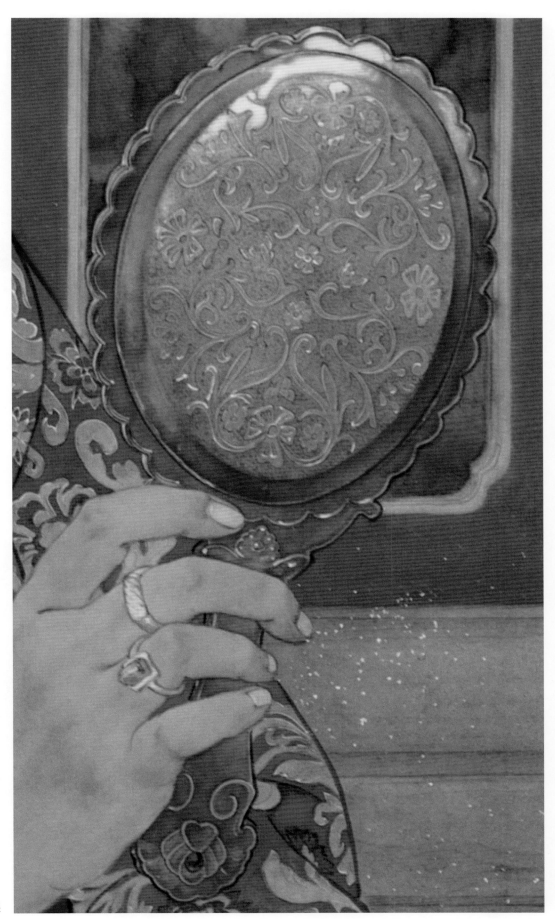

镜子完成效果

4.6.3　衣服

　　衣服是整幅作品中占比最大的重彩部分，决定了整体的色彩基调。基本运用平涂或渲染的手法强调平整的美感，尤其是看起来很花的蓝色衣服，选用了酞菁蓝打底渲染，重彩用了上好的群青。

白入岩群青是天然群青，12号~白号的粗细都有，颗粒不均匀，但都属于细颗粒颜料

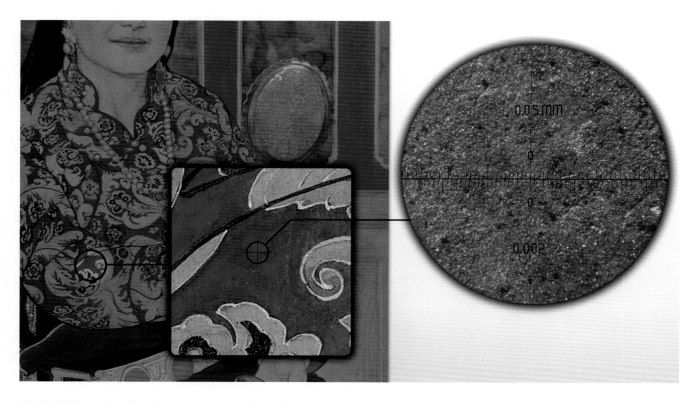

通过放大镜可以看到群青的颗粒均匀分布，蓝得发紫；金色是石料里含有的黄铁矿

石青上色效果

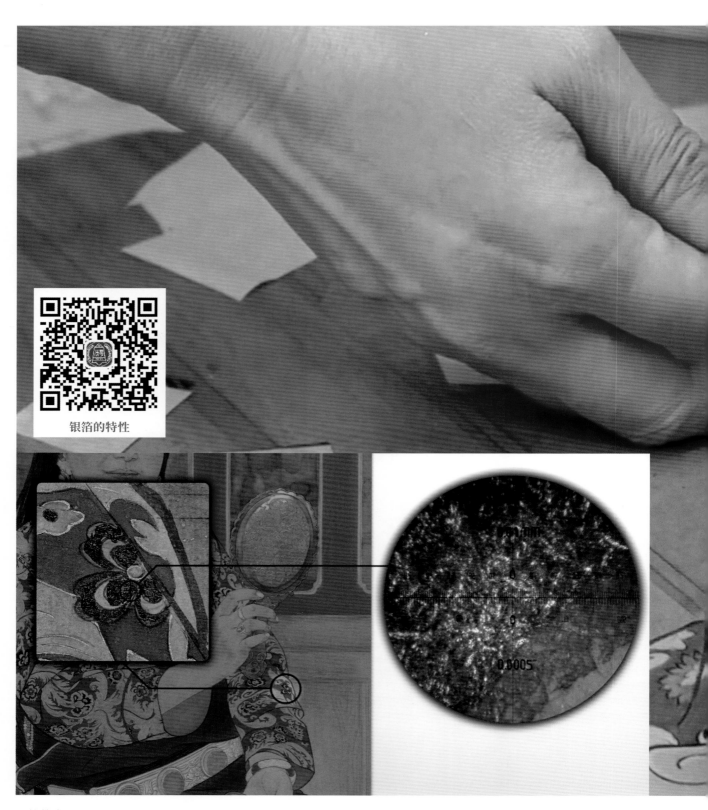

银箔的特性

黑箔的光彩

用银泥勾勒

衣服花纹的颜色上完之后，用银泥仔细勾勒。

银泥的使用方法

磨银泥的方法

1. 银泥

2. 取适量银泥放在碟子里，加入胶水，胶与水比例 1:5~7，浓胶会比较好研磨

3. 研磨均匀之后稍微兑水稀释就可以用来勾线和渲染了

4.6.4 背景

　　1. 窗户。窗户里有很多故事，能反射蓝天、远处的院墙和门；它还是透明的，透过它可以看到室内的房门和碗柜。然而我最想做的是用重彩材料表现出水墨画的神采与气韵。我运用了贴箔、打磨法，最后撞色泼彩。

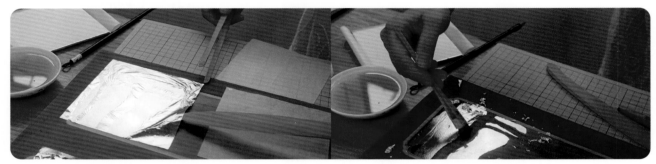

1. 贴银箔

2. 用细砂纸打磨

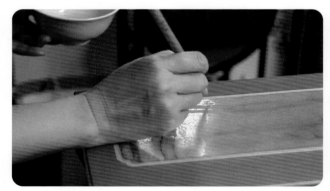

3. 刷胶矾水

4. 用白号松石撞彩

5. 用水墨继续挥洒至满意效果

窗玻璃的表现

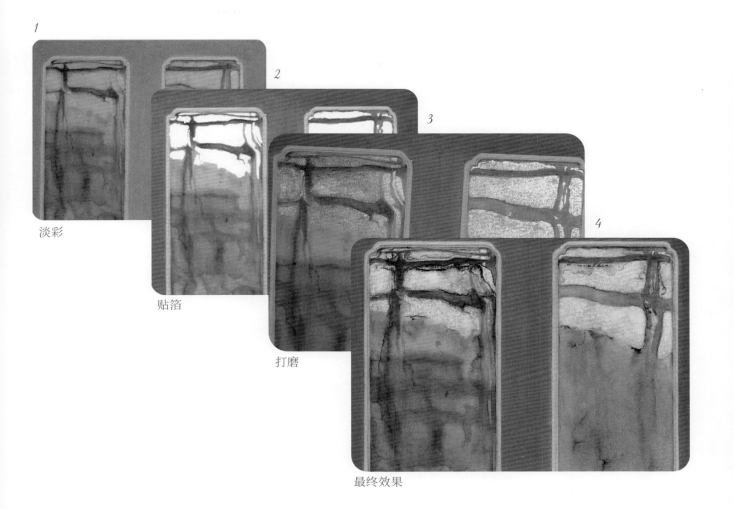

1

淡彩

2

贴箔

3

打磨

4

最终效果

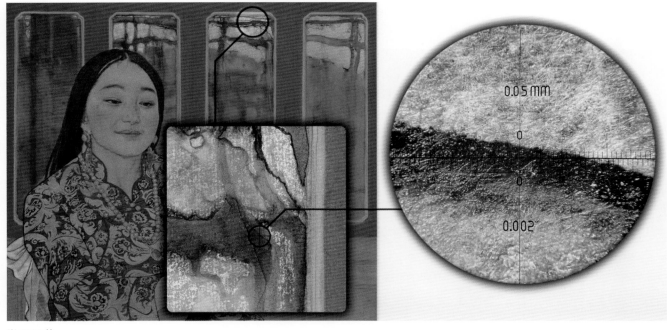

微观细节

2. 地面。对比玻璃的冷色，地面的阳光是偏暖色的。平时我喜欢观察阳光洒落地面的样子，最美妙的是边缘的变化，光和芒似乎可以拆解组合，尖锐的角会变圆，形成一种膨胀、饱满的感觉。

出于画面冷暖关系的需要，阳光的位置选用 74 金箔打底，同样用了打磨法透出底下灰紫色的痕迹和质感。蛤粉上得不特别均匀，金箔若隐若现。在最表面再撒上细碎的金箔（撒金法），在不同角度观画会出现闪耀的质感。

地面阳光的表现

贴金箔

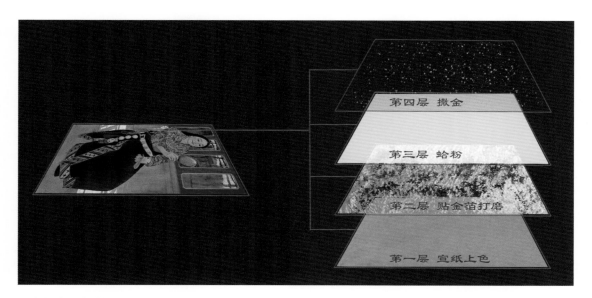

阳光技法层次分析图

　　整张画面从打底色开始就采取了不定程度的喷点处理，前文称之为点彩法。后期在渲染的基础上根据需要增加色点。仔细观察，可以看到红、黄、蓝三种颜色的喷点，大小不均匀。包括背景撒的金箔也属于点彩法的一种体现。

撒金法用在阳光照射的地面，营造出空气的氛围

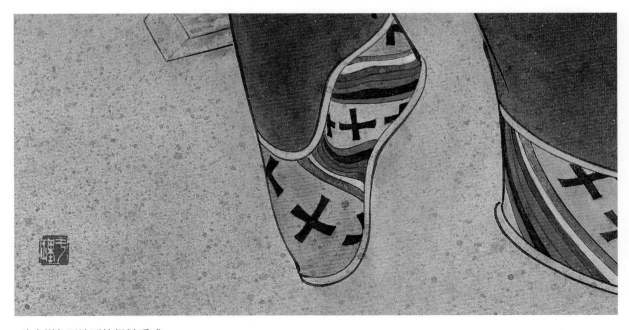

喷点增加了地面的粗糙质感

4.6.5　辫子

模特照片

1.先用铅笔画出辫子草稿

2.把外形腾挪到正稿上

3.洗掉原有的对于木板的描绘，勾线

4.用厚堆勒线法上色，一次完成

　　从人物正面，一般看不见辫子，我在铅笔稿的时候没画辫子。有一天端详画面，突然觉得中间的位置需要有一个承载阳光的亮点，所以增添了进去。

　　新娘的发型很有特点：首先把头发从中间分界；再分成上、中、下三层，每层又分成很多组然后从前额按组编成三股辫；用黑牦牛的毛续发；发梢加上五彩的头绳延长至臀部。辫子编得越细、越多，发型越精美。最后把无数根辫子编成两根麻花辫，再用哈达绑上一个大蝴蝶结。这是藏族成年女子的发型，在成人礼或者重大的节日才会这样装扮。2017年我去的时候，看邻居们忙活了一整个下午，很是热闹，到天黑才完成这个盛装的发型。

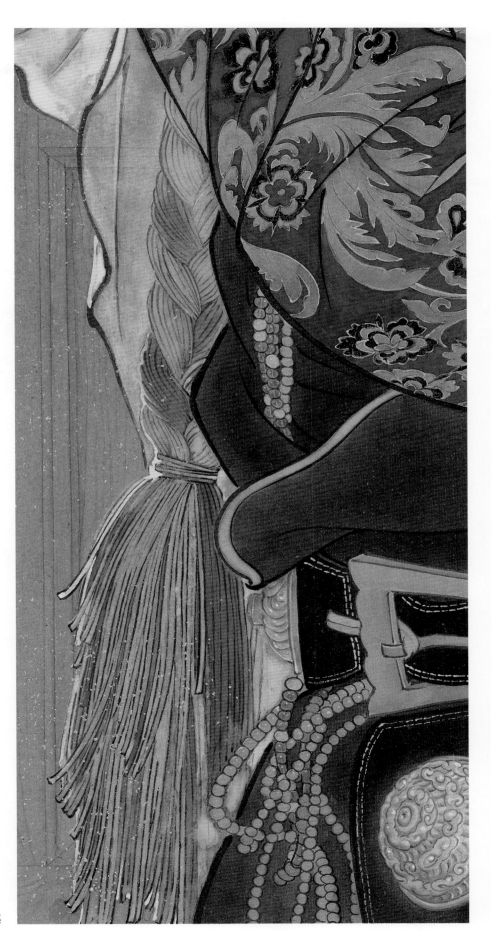

最后撒细金箔，增加阳光照射的空气感

4.6.6 皮肤

如果说淡墨、淡彩阶段是把头和手的结构以及固有色交代清楚，那么重彩阶段就是让皮肤发光，变得明艳动人。一幅相对写实的作品做到面面俱到有些难度，所以用色既要有胆量，又要有分寸。

皮肤的显色也用分层叠加法，最开始是制作灰紫色调底子的纸张，在这个基础上做勾线和墨色渲染；罩染依据原本肤色的感觉。高原女子受日照影响，面部有偏紫的粉色：用一个冷色（锡管三青）和一个暖色（锡管朱砂）调和。

脸部重彩的表现

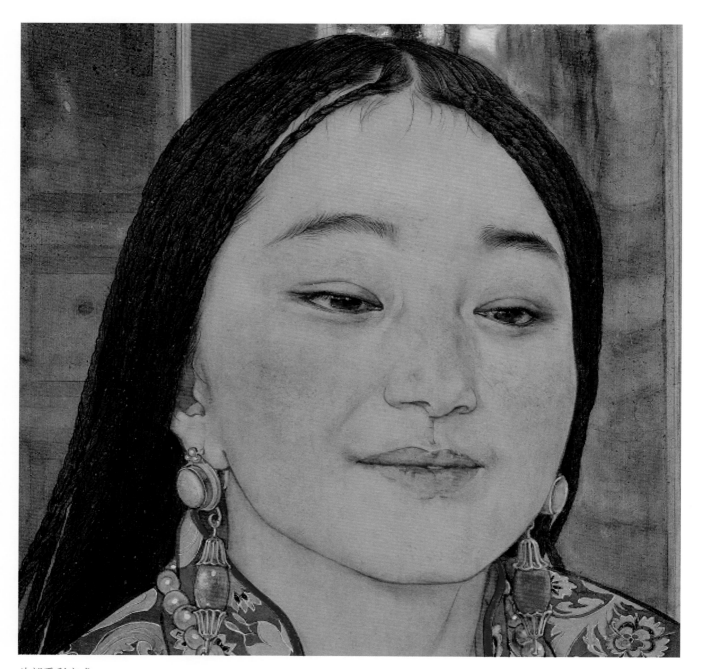

头部重彩完成

调色碟

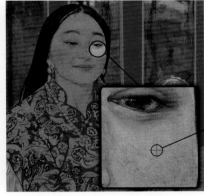

微观细节

重彩步骤也是高低染结合，低染部分用赭石，与毛发接触的位置需要用暖色反复渲染细节，耳朵和鬓角用朱砂醒线和勾勒。高染用朱砂和朱磦，它们是用在皮肤上的主要暖色。

朱砂除了用来渲染，还用了皴擦的手法，表现高原红的皮肤质感，总体来说是结合写实造型的薄画法，薄到可以看见清晰的纸纹。

眼睛的细节需要充分刻画。造型要准确，重点位置冷暖色的精准交替是画面合理的关键。

掌心和指尖跟其他位置的皮肤不属于同一种质感，是偏红的颜色，上重彩时可以强化这一点，朱磦、朱砂渲染并勾勒，收拾到最后需要整体处理边缘线的关系，虚实深浅都要调整。

绘画赋予创造力空间，其中未知的可能性正是创作过程的魅力所在。技法和材料总是层出不穷。本章仅限于实践个案的分享，落实到个人创作，仍需举一反三、推陈出新。

手部的表现（上）

手部的表现（下）

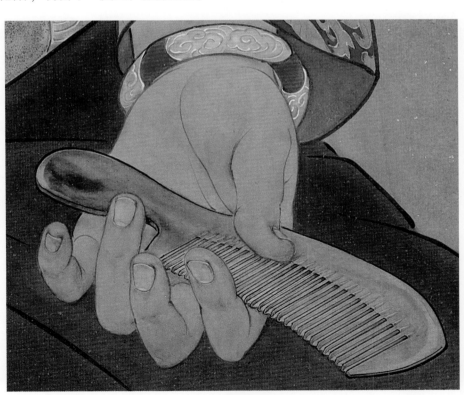

左手重彩完成

—— 2020 年绘制并记录，从立春到夏季的最后一天

后记

致《美丽心情》

2020 年夏天，我应邀来到甘南桑科草原参加藏族姑娘完玛吉的婚礼。草原上空聚集着厚厚的云，天降甘露。黑帐篷的四周风马旗飘扬，完玛吉和她的兄弟姊妹们穿着盛装、骑着骏马奔向狂欢的人群，婚礼在喇嘛的诵经声中拉开了序幕……这是完玛吉人生中最重要的日子。

回想当年，完玛吉曾经是个爱哭的孩子，第一次见她是在 1997 年，那天夕阳西下，她的爸爸才让带着我们来到甘加乡的小木屋住了下来，印象最深刻的是那陌生的寂静，静到让人耳鸣，我总能听见自己脉搏的跳动。夜晚风声呼啸，迷迷糊糊中，院子里的狗叫了整宿，完玛吉也断断续续哭闹了一个晚上，当时的她还不会说话，姥姥耐心地哄她。那时房子里还没有绘上彩色的纹样，墙壁也没有岁月的痕迹，素色的木板散发着松木的香气。房间里有一扇看见草原和远山的窗，无论晴天、雨天、雪天，撩开窗帘，窗外的风景总是那么美。今年夏天，他们全家搬到了县城，房子上了锁。

完玛吉曾经是个不会笑的孩子。爸爸在她五岁的时候离开了她们，去往另一个地方组建了另一个家庭，妈妈非常伤心，从那时起完玛吉就不笑了，每次去看望她，她总像小猫一样瞪着大大的眼睛一脸的严肃。那次印象特别深刻：上小学一年级的时候，我给她买了一个会动的娃娃，她默不作声地夺过来转身就跑了……

十三岁那年，我给完玛吉买了一辆单车，因为上中学可以用得上。让我感到意外的是，那个夏天，完玛吉第一次主动搂住了我的胳膊，那次我第一次听见她说话、第一次看见她笑。正是那年，我悄悄地带她爸爸和她见面，七年以来父女第一次重逢，才让激动地从怀里掏出了一张女儿小时候的照片，还有一封四年级时女儿的来信。在小饭馆里，才让抚摸着孩子右边颧骨上的伤痕，据说那是被一个同学扔出的苹果核划过留下的痕迹。我给他们拍了合影，做成像怀表样子的装饰品，让他们各自佩戴在胸前。

十七岁那年，完玛吉出落得像一朵美丽的格桑花，散发着青涩的气息。木屋里烟雾弥漫，完玛吉正在金属的铁炉上烧着茶水，红色的围巾映衬着她红扑扑的脸，看着那个曾经眼角带泪的小姑娘，我意识到岁月无声，完玛吉已然是漂亮的大姑娘了。

婚礼前，我帮完玛吉拍"结婚照"，那天她扎了一头细细的辫子，再把它们编成两条三股辫并束在一起，配上彩色的丝带和白色的哈达——那是藏族成年女子的发型。她衣着华美：身穿羊皮藏袍，佩戴黄金、珊瑚和绿松石，羊毛锦缎的帽子下一双多情的眼。有情人手牵着手，带我去了一座神山，山口叫作"浪歌尔奇"，上面冰雪覆盖，彩色的风马旗在空中飞扬，传说那是山神走过的地方。完玛吉说可以许愿：我以风为证，祝愿心情美丽的完玛吉永远快乐，爱情天长地久。

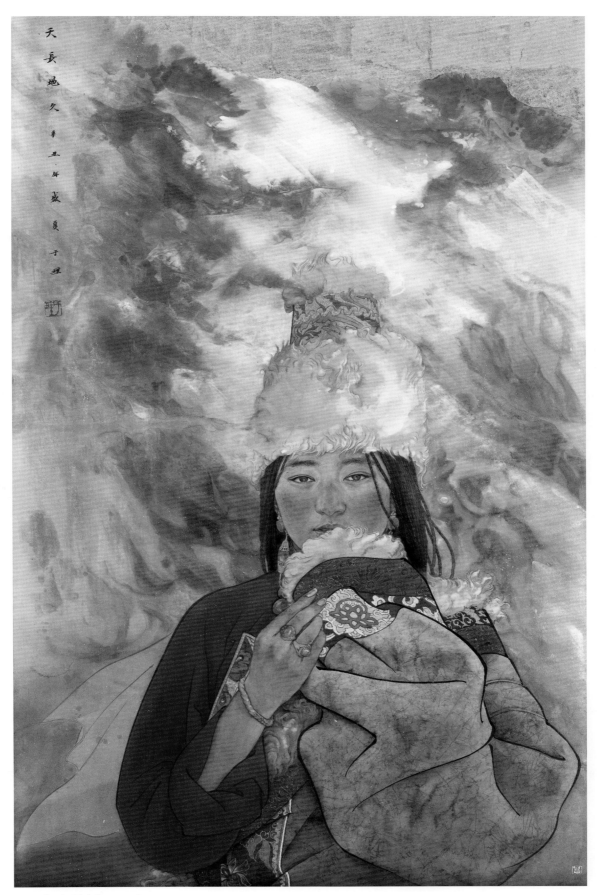

于理《天长地久》2021 年

致谢

在本书的撰写过程中，非常荣幸得到田渊俊夫先生、桥本宏安先生的支持，感谢王天胜先生、刘新华先生的引荐。

感谢我的同道好友林蓝、罗寒蕾、孙震生、颜晓萍、李玉旺、李戈晔、孙娟娟、肖进、王亚飞、旦增诸位先生不吝赐教；感谢周文瑶、吴彬彬、吴双、张少君在编辑、制作图表、校对等工作中的辛勤付出；感谢我的学生文皙、高明、谢泽霞、傅韵婷、张浙秦为本书提供相关图片和经验分享；感谢王兴华教授提供专家审读意见；感谢陈朋老师为本书作序及申请资助；感谢清华大学出版社为本书的顺利出版提供的诸多便利。

于理

2024 年 4 月 8 日